夢幻絕美

韓式香氛蠟燭

蜂蠟 × 大豆蠟 × 棕櫚蠟 × 果凍蠟

一次學會30款職人經典工藝

金惠美 著 ／ 凃敏葳 譯

Love in you

作者序

　　品牌 Love in you 是蘊含上帝之愛、鄰居之愛，以及內含香氣與心意的蠟燭工坊。創立五年多來，不僅在韓國，也受到了許多海外學生們的喜愛與關注。

　　為了向 Love in you 教室學習工藝，許多台灣學生特地遠從海外飛到韓國進修，甚至我們也特地為了無法親自到韓國上課的學生們，在台灣的台北、高雄等地開課，和許多學生一同參與、分享作品點滴。

　　託大家的福，這樣的交流，讓我更瞭解台灣這個地方、也更認識台灣的大家，對台灣的愛也更加深入。在台灣時，身為一個外國人的我，總是接收到許多義不容辭、不求回報熱心幫忙的朋友們的愛。包括我的翻譯 Eliana 小葳、明乾與馨霈年輕小夫妻、哲延以及金鳳與朱大哥，還有我可愛的許多學生們，真的萬分感謝。

　　透過這本書，希望可以將我在台灣所接收的愛轉為報答，讓台灣喜愛我的學生以及喜愛蠟燭創作的各位，感受到 Love in you 的宗旨，把滿滿感謝與充滿香氣的祝福傳遞給各位。

目錄

BASIC 蠟燭製作基礎知識

Chapter 03　設計感蠟燭

Chapter 04　香氛片

BASIC

蠟 燭 製 作
基 礎 知 識

蠟燭的種類

容器蠟燭（Container candle）

· 盛裝在容器裡的蠟燭。

· 燃燒時蠟液不會流出容器外，因此比柱狀蠟燭延續燃燒時間更長。

· 蠟燭蠟液在剩不多的情況下，或是盛裝在較小又長的容器燃燒時，即可能會產生黑煙。

· 為了防止隧道現象產生，燃燒時表面必須均勻融化。

· 需要使用附著力較高的蠟，才不會導致蠟與容器分離（wet spot）現象產生。

· 製作完成的蠟燭可選擇適當的蓋子蓋上，亦可達到防止灰塵沾染及降低香味流散，適合需要長時間存放的蠟燭使用。

柱狀蠟燭（Pillar candle）

・無需容器，裸露在外、直接使用的蠟燭。

・以多樣化材質、樣式模型製成的蠟燭，有各種造型。選擇製作蠟時，以表面質感及收縮優質的蠟為優先選項。

・比起容器蠟熔點高、收縮現象也較為明顯關係，需要進行二次倒蠟製作後再脫模。

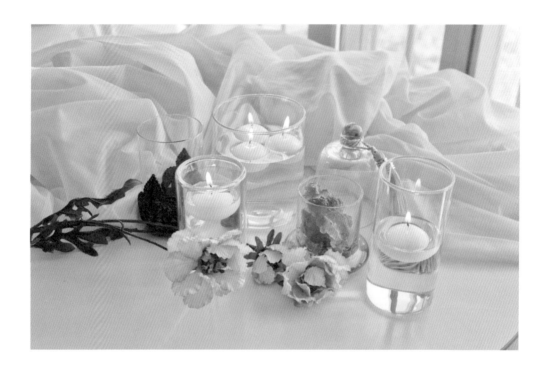

浮水蠟燭（Floating candle）

・用浮力原理製作，可以漂浮在水上使用的蠟燭。

・可營造出浪漫氛圍及適合居家佈置。

錐狀蠟燭（Taper candle）

・尖錐細長條型蠟燭。

・手工浸製或使用專屬模型製成的蠟燭，插入專用燭台或酒瓶口使用即可。

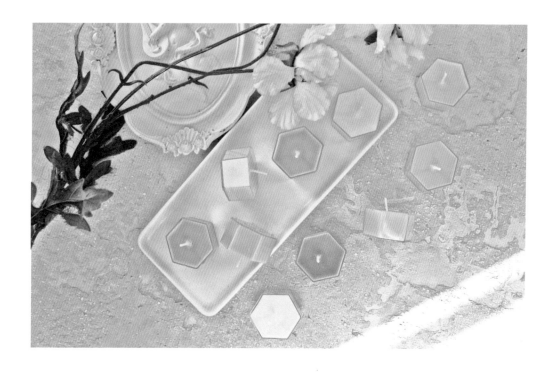

小茶燭（Tealight）

・直徑 3 公分高的鋁製容器或是塑膠容器中，使用容器蠟（container wax）製作出的蠟燭。

・可用於花茶壺燭台或是放置蠟燭台使用，燃燒時間約 3~5 小時。

其他香氛製品

・散香力高的蠟，除了可以用來製作蠟燭外，還可以用來製作香氛片及固體香氛
品。利用大豆蠟散香力高的優點當作主原料，搭配上乾燥花裝飾製作出的香氛
蠟片，不需要透過燃燒也可以散發出香味。

・除了蠟以外，也可以利用石膏粉製作具有除臭效果的石膏香氛片。

蠟的種類

天然蠟

大豆蠟（soy wax）

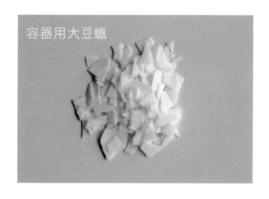
容器用大豆蠟

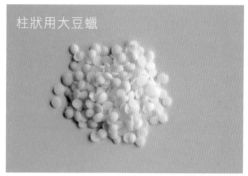
柱狀用大豆蠟

· 以大豆為主原料的天然蠟，散香力高，顯色效果好，燃燒時黑煙相對較少。

· 根據製作蠟燭種類（容器蠟燭、柱狀蠟燭）的不同，請選擇不同熔點的蠟材來
　使用。

· 大豆蠟原色為特有的乳白色，因此調色時，必須先滴出微量蠟液使其凝固，確
　認顏色後，再進行製作。

· 添加香精比例：蠟總量的 7~10%。

· 熔點：46~48℃（Golden GW-464 / 容器蠟燭用）
　　　　50~55℃（Eco Soya Pillar blend / 柱狀蠟燭用）
　　　　根據製作蠟燭種類及蠟品項的區分，熔點各不相同。

· 入模溫度：65~70℃（Golden GW-464 / 容器蠟燭用）
　　　　　　75℃（Eco Soya Pillar blend / 柱狀蠟燭用）

蜂蠟（bees wax）

未精緻黃蜂蠟

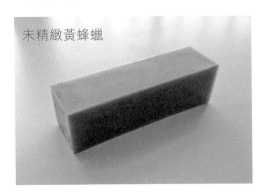

精緻白蜂蠟

- 萃取自蜂巢的天然蠟，被稱為天然抗生素的蜂膠是含有豐富營養的優良蠟材。

- 分別有未精緻的黃蜂蠟與精緻的白色蜂蠟，請根據所需製作的蠟燭區別選用。

- 此蠟熔點高，適用於製作柱狀蠟燭（pillar candle）。不過，由於蜂蠟黏著性高，因此也適用於製作容器蠟燭（container candle）。

- 溫度過高時入模，會導致收縮現象更加嚴重，表面可能產生裂痕。

- 蜂巢蠟片：蜂蠟與石蠟混合後，加工製成的蠟片。此蠟片無需加熱熔化，可直接手工製作。（將燭芯放入捲起使用，或是用餅乾壓模製作造型即可使用）

- 添加香精比例：蠟總量的 2~5%。

- 熔點：65℃

- 入模溫度：85~90℃

棕櫚蠟（palm wax）

棕櫚蠟

- 取自椰果實製作而成的植物性天然蠟。
- 蠟燭製成後表面會呈現雪花結晶紋路為特點之一。紋路會根據入模溫度的不同（紋路生成溫度：90~95℃），而決定結晶紋路的多寡。
- 熔點高，為柱狀蠟燭使用蠟。
- 添加香精比例：蠟總量的 7~10%。
- 熔點：60℃（根據製造廠牌及類別的不同，熔點也各不相同）。
- 入模溫度：93~95℃（此溫度為產生結晶紋路的建議溫度，如作品不需要紋路，於 90℃以下入模即可。）

人工蠟

石蠟（Paraffin wax）

低溫石蠟

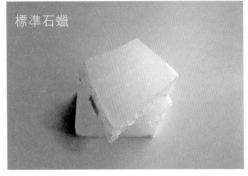

標準石蠟

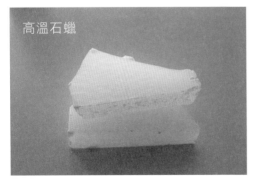

高溫石蠟

- 取自石油提煉的人工蠟，半透明色澤為石蠟特徵。熔點高、顯色效果好以及散香力強，適合存放。

- 根據熔點的不同，種類區分為低溫石蠟 125（容器蠟燭用）、標準石蠟 140（柱狀蠟燭用）、高溫石蠟 155（錐狀蠟燭、燭台用）。

- 熔點高，收縮現象明顯。

- 添加香精比例：蠟總量的 3~5%。

- 熔點：低溫 52℃
 標準 60℃
 高溫 69℃

- 入模溫度：低溫 80℃
 標準 90℃
 高溫 100℃

果凍蠟（Jelly wax）

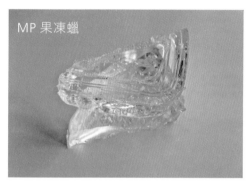

MP 果凍蠟

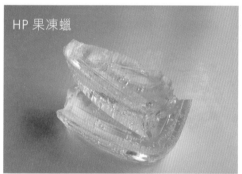

HP 果凍蠟

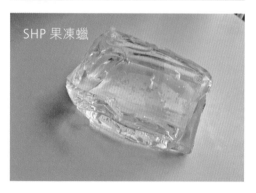

SHP 果凍蠟

· 礦 物 油（Mineral oil） 與 聚 合 物
　（Polyme）混合而成的透明蠟。

· 聚合物含量越高，蠟熔點越高。根據
　熔點的不同，種類區分為 MP（Medium
　Polyme - 容 器 蠟 燭 用 ）、HP（High
　Polyem- 浮水蠟燭用 ）、SHP（Super
　Hing Polyem - 水晶球蠟燭 ）。

· 熔點較高的蠟，如搭配「沾蠟棉芯」
　使用，可能會導致燭芯表面的蠟熔化
　摻混至蠟中，因此建議搭配未過蠟的
　棉芯使用。

· 添加香精時，如使用的香精內含成分
　和果凍蠟成分相斥時，可能導致果凍
　蠟的透明度消失霧化，因此建議使用
　果凍蠟專用香精。

· 添加香精比例：蠟總量的 2~3%。

· 熔點：MP 90℃
　　　　HP 90℃
　　　　SHP 100℃

· 入模溫度：MP 90℃
　　　　　　HP 100℃
　　　　　　SHP 110℃

微晶蠟（Micro Wax Soft）

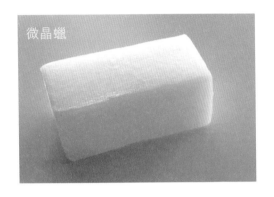
微晶蠟

・使用量：添加蠟總量的 1~2% 使用。

・耐紫外線曝曬，加強顯色效果。

・提升熔點和硬度，以及可使蠟軟化增
加柔軟性及黏著性，過量使用會產生
黏膩感。

硬脂酸（Stearic acid）

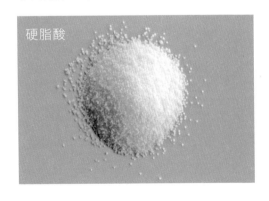
硬脂酸

・使用量：添加蠟總量的 15~20% 使
用。

・使蠟顏色變白以及有輔助更好脫模
的作用。

・提升色感。

蠟燭膠（Candle Glue）

蠟燭膠

· 使用在將錐狀蠟燭或專用容器固定在桌面時使用的黏著劑。或是蠟與蠟互相黏貼時，做為黏著劑使用。

· 使用美工刀切取少量或用手直接捏取使用即可。

· 蠟燭膠與市售的膠水黏著劑不同。

Point 使用蠟的注意事項

1. 熔蠟時建議使用電陶爐加熱。

2. 蠟完全熔化前，目測量杯中殘蠟剩下約直徑 5 公分左右蠟塊時，關閉電陶爐利用餘溫使蠟完全熔化較佳。

3. 熔蠟時避免使蠟溫度升至過熱，蠟如果燒焦，會使蠟變質及可能產生白膜現象。

4. 製作蠟燭時，如有需要添加「輔助蠟」或是需要混蠟的情況，建議不要在同一個量杯裡同時加熱熔蠟，而是各別加熱熔化後再做混蠟的動作。

5. 蠟的保存方式，應避免光線直射及避開潮濕環境密封保存。

蠟燭的製作工具

電陶爐 / 黑晶爐

熔蠟時使用的加熱板。

電子秤

蠟及香精計量時的使用道具。

不鏽鋼量杯

用來熔蠟的盛裝容器。

溫度計

用來測量蠟液溫度的工具。

燭芯架

使燭芯可固定在模具中心的工具。

熱風槍

熔解蠟材表面時使用的工具。

鉗子

將燭芯固定在燭芯座時
輔助使用的道具。

壓麵機

使蠟變薄的道具。

模具

用來製作柱狀蠟燭（pillar candle）的模具。

分別有矽膠模具、塑膠模具（plastic 簡稱 pc 模具）、鋁製模具等各式不同材質、
樣式、大小的模型可選擇使用。

PC 模具

矽膠模具

鋁製模具

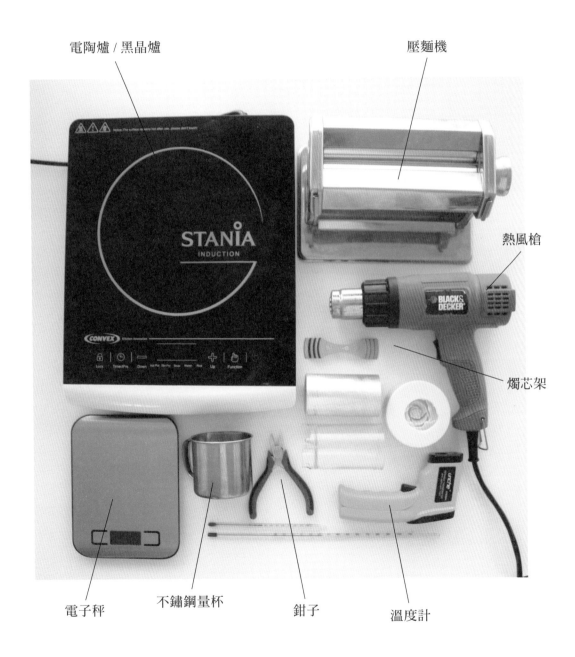

電陶爐 / 黑晶爐

壓麵機

熱風槍

燭芯架

電子秤

不鏽鋼量杯

鉗子

溫度計

燭芯剪

剪斷燭芯的道具。

滅燭針

熄滅蠟燭時使用的道具，將燭芯浸至蠟油裡即可熄滅。

滅燭罩

熄滅蠟燭時使用的道具，利用阻斷空氣流通的方式，蓋住火苗，將火苗熄滅。

蠟燭用打火機

點燃蠟燭燭芯的專用工具。

燭芯的種類與使用方法

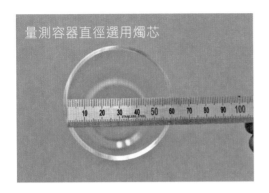

量測容器直徑選用燭芯

· 燭芯是將蠟引出，使蠟油沾至燭芯後延續燃燒的重要角色。製作一個好的蠟燭須根據所製作的蠟燭大小及蠟的種類不同，選擇適當的燭芯搭配使用。

· 為了延續蠟燭燃燒及燃燒均勻，製作前需要確認蠟燭的直徑，再選用適當大小的燭芯。

· 如選用比應當燭芯還小的情況，蠟燭燃燒時就會產生「隧道現象」，只會燃燒中間部分。

· 如選用比應當燭芯還大的情況，蠟燭燃燒的火焰會過旺，以及燃燒速度過快而產生大量黑煙。

· 燭芯依照材質區分，分別有棉芯與木片芯兩種。

棉芯（Cotton Wick）

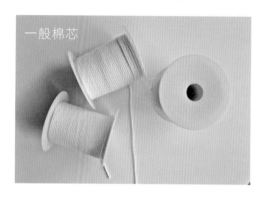

一般棉芯

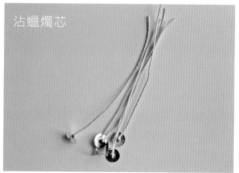

沾蠟燭芯

· 天然纖維製作而成的燭芯，適用於所有的蠟燭。

· 除了一般的棉芯，還有為了降低黑煙產生而加入特殊纖維製作而成的沾蠟燭芯，分別有環保燭芯（Smokeless Wick）、無煙燭芯（Eco Series Wick）等。

· 依據燭芯製造廠商所提供的建議，確認蠟燭及容器大小所適用的尺寸後使用。

木片芯（Wooden Wick）

· 由兩張木片相互黏著的樣式。剛開始點燃燭芯時比起棉芯所需時間較長，在蠟油熔化滲入木片燭芯為止前，需要持續點火助燃。

· 燃燒時會產生像是燃燒木材的聲音。木片燭芯的火焰燃點面積較扁寬，因此加熱速度較快，蠟油較快生成，短時間內就可使香氣散發出來。

· 熔點較高的蠟，會因為火焰來不及加熱蠟油至足夠的溫度燃燒起來，因此熔點較高的大豆蠟和蜂蠟使用木片燭芯時，火焰會較小。

· 如何選用尺寸：測量製作模型或容器直徑後，依據木片芯製造廠商所提供的建議尺寸，確認後選用。

燭芯座

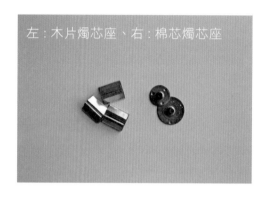

左：木片燭芯座、右：棉芯燭芯座

· 製作容器蠟燭時，需要將燭芯固定在容器中間的底座。

· 棉芯和木片芯的底座樣式不同，選用適合燭芯大小的底座尺寸即可。

燭芯座貼紙

· 將燭芯座黏貼固定在容器蠟燭的雙面貼紙，建議使用黏性較強的燭芯座貼紙。

· **使用方式**
先將一面膠黏貼在燭芯座底部後，再將另一面膠紙撕開黏著固定在容器裡。

燭芯架

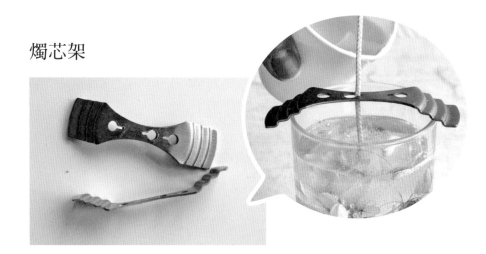

· 製作容器蠟燭時，將燭芯固定在中間時使用的道具。分別有鐵、塑膠等多樣材質，如沒有燭芯固定架也可使用竹筷替代。

棉質燭芯固定方式

1. 棉芯穿過底座的孔後放置桌面，確認底部棉芯沒有突出，再用鉗子將中間夾緊固定。

2. 燭芯底座黏貼貼紙。

3. 將其固定在容器中央。

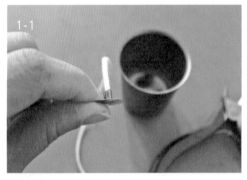

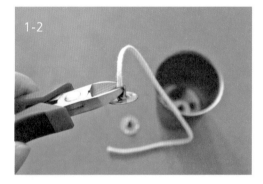

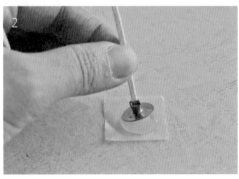

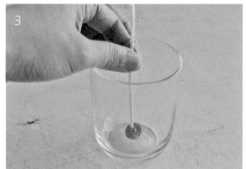

木片燭芯固定方式

1. 把木片燭芯插入底座。

2. 燭芯底座黏貼貼紙。

3. 將其固定在容器中央。

色素

顏料 - 色粉（Pigment）

· 顏料不會溶解於蠟油而是將蠟表面上色，就像穿上外衣般的表面上了一層膜。

· 如將顏料用在透明的果凍蠟上，會使果凍蠟的透明感消失。

· 顏料與蠟油混合時不會溶解於蠟中，而且會殘留些許粉末導致完成品底部可能產生沉澱物，因此混合攪拌時必須攪拌 1 分鐘以上至完全攪勻。

· 如使用過量顏料，燭芯可能會吸收殘有粉末的蠟油，導致燭芯毛孔堵塞而影響蠟燭燃燒。

· 耐光線照射，較不會有暈染現象產生，建議可以使用在蠟燭作品內容密集度較高的蠟燭或是雕刻蠟燭（Carved Candle）。

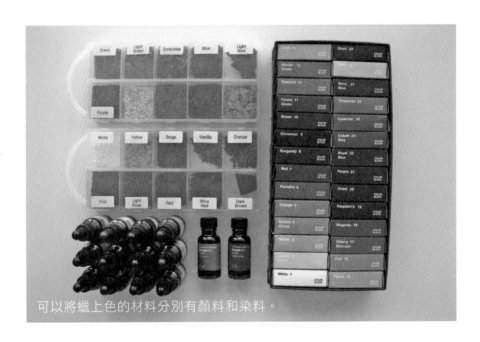

可以將蠟上色的材料分別有顏料和染料。

染料（Dye）

液體染料

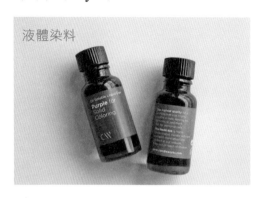

固體染料

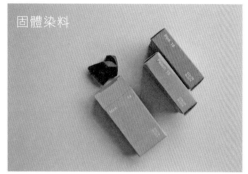

- 染料可溶解於蠟中，分別有液體與固體色塊兩種。

- 顯色效果佳，即便只使用微量的染料顯色效果也很好，並且不會殘留沉澱物。

- 液體染料為高濃縮成分，還有獨特的揮發性氣味，建議調色時微量使用即可。

- 使用固體色塊時，利用美工刀削落至蠟油裡調色即可，可多色混用調色。

- 染料缺點為不耐光線照射，較容易變色及暈染。

- **使用方式**

 固體色塊：利用美工刀像在削色鉛筆前端一樣，細細的削落使用即可。

液體染料： 由於液態染料是高濃縮的關係，不會馬上溶解於蠟液裡，利用竹籤前端沾微量後沾染至蠟液裡使用即可。

Point 調色小技巧

調色時，染料量越多當然顏色就越深。但是大豆蠟本身特有的乳白色關係，液體狀態時的顏色與凝固狀態後的顏色不同，因此調色後必須先沾取微量蠟液滴在桌面上，確認凝固後的顏色是否為所需顏色。

香精

添加在蠟油裡使蠟燭產生香氛的脂溶性油質,分別區分為人工香精(Fragrance oil)及天然香精(Essential oil)。如添加過量的香精,會使香精在蠟液中無法完全溶解,導致蠟燭凝固完成後表面產生一滴一滴的結晶水珠狀。另外,如有添加水溶性香精或非蠟燭用香精,會影響蠟無法凝固或表面同樣產生一滴一滴的結晶水珠狀。

人工香精（Fragrance oil）

- 結合許多香料製作而成的人工香精，耐高溫及香味持續性高，多數蠟都適合添加。
- 礦物油提煉而成的果凍蠟則需要使用果凍蠟專用香精，否則會導致果凍蠟特有的透明感消失。

天然香精（Essential oil）

- 植物中萃煉未經稀釋過的高濃縮精油液，所製成的天然精油。
- 對於身心靈及神經皆具有芳香療法的效果。
- 若添加至 55℃以上的蠟液中，會使香精蒸發氣化，因此只適用於大豆蠟容器蠟燭製作。
- 孕婦對部分天然精油可能引發危險，應注意挑選使用。

蠟燭製作基礎步驟

在開始進入學習各式各樣的蠟燭作品之前,先來學習一下非常重要的基礎步驟。將熔蠟、添加香精、固定燭芯等技巧練習熟悉之後,慢慢地就能從容器蠟燭、柱狀蠟燭進階到難度較高的設計蠟燭,以及其他蠟燭香氛製品等,從中獲得更多樂趣。

1. 將量杯放在電子秤上,倒入欲製作的蠟用量。

2. 將量杯放在電陶爐上,以中溫慢慢加溫熔化蠟,避免溫度一下升得過高。

3. 當蠟熔化約剩下 1/3 時，可將其從加熱板上移開，利用餘溫來熔化剩下的蠟塊。

4. 當溫度降到 60℃ 左右，把蠟液倒入紙杯中。

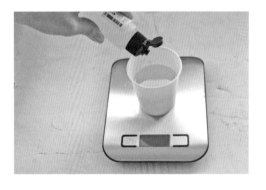

5. 在紙杯中加入欲添加的香精。

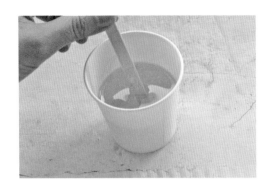

6. 用攪拌棒將其攪拌均勻。

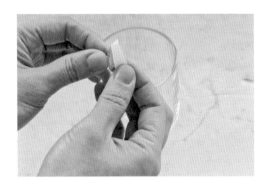

7. 將燭芯底座黏上貼紙。

8. 將穿過底座的棉芯黏貼在容器正中央。

9.用燭芯架固定燭芯。

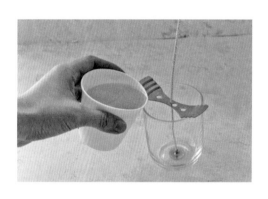

10.將蠟液慢慢倒進容器中,待其凝固。

Point 蠟燭製作小提醒

1. 製作時蠟液如需添加香精,操作溫度建議以入模溫度為基準+ 10 度左右開始 製作。

2. 製作時蠟液如需同時調色與添加香精,操作溫度建議以入模溫度為基準+ 20 度左右開始製作。

3. 本書中示範的作品,調色與添加香精操作溫度為建議溫度,可因應個人速度 與製作環境來稍做調整。

4. 本書示範的蠟燭作品實際製作時間與燃燒時間,也會因周邊製作環境與個人 使用習慣而有所不同,列出時間為參考值。

蠟燭的多樣變化及解決方案 ————————

收縮現象

· 蠟在透過加熱時，因熱脹冷縮的原理，遇熱膨脹後的分子隨著溫度降低而收縮，
這時表面中間會產生明顯凹陷空洞的現象，統稱為「收縮現象」。所有種類的
蠟都會產生「收縮現象」，而且蠟的熔點越高，「收縮現象」則會越明顯。

· 如果不填補「收縮現象」的空洞，會造成蠟燭燃燒至一半時突然熄滅，或是表
面不平整導致無法完全均勻的燃燒。

· 「收縮現象」可以透過第二次倒蠟來填平凹陷空洞，並且提高作品完成度。

白膜現象（Frosting）

· 蠟燭完成品表面會產生一點一點的現象，稱為白膜現象。

· 顏色越深的蠟燭，白膜現象會更為顯明。

· 添加過量的香精或是沒有攪拌均勻，以及周邊環境過冷或過於潮濕、蠟過度加熱時，蠟燭完成品都會產生嚴重的白膜現象。

· 大豆蠟容器蠟燭上最容易產生「白膜現象」。如果有做二次倒蠟填補或在適合的環境裡製作，以及使用品質較好的香精及色素，都可以降低「白膜現象」的產生。

脫杯現象（Wet Stop）

· 「脫杯現象」意指容器蠟燭完成品，蠟與容器產生分離的現象。

· 「脫杯現象」會根據蠟燭製作的周邊環境狀況而產生，例如周邊太冷或溫差太大時，更容易產生「脫杯現象」。

· 如同「白膜現象（Frosting）」的發生，添加過量的香精或是沒有攪拌均勻，以及周邊環境過冷或過於潮濕、蠟過度加熱時，完成品皆有可能會產生嚴重的脫杯現象。

隧道現象

· 容器蠟燭燃燒時，表面不均勻融化，僅圍繞著燭芯周邊燃燒的現象。

· 點燃蠟燭時，需要完全燃燒至容器周邊才能防止隧道現象產生。因此最初點燃
　蠟燭時，建議至少燃燒 2 小時以上。

蘑菇頭現象（mushrooming）

· 燭芯沒有燃燒乾淨，且因為燃燒未完全，燭芯末端凝結成蘑菇狀的現象。

· 燭芯過長或是沒有修整的情況下，長時間燃燒蠟燭時，經常會產生的現象。

· 每次點燃蠟燭時，可先修剪燭芯再使用。

Point 蠟燭使用注意事項

1. 燃點蠟燭時，建議每兩小時讓周邊空氣流通換氣一次。

2. 避免放置在幼兒童或是寵物可觸碰到的地方。

3. 蠟燭燭芯 0.5cm 為適當長度，燭芯過長使用時會導致黑煙產生，燭芯過短時則可能導致中途熄滅的狀況。

4. 熄滅蠟燭火苗時，避免用嘴直接吹熄，利用滅燭道具可降低黑煙產生。

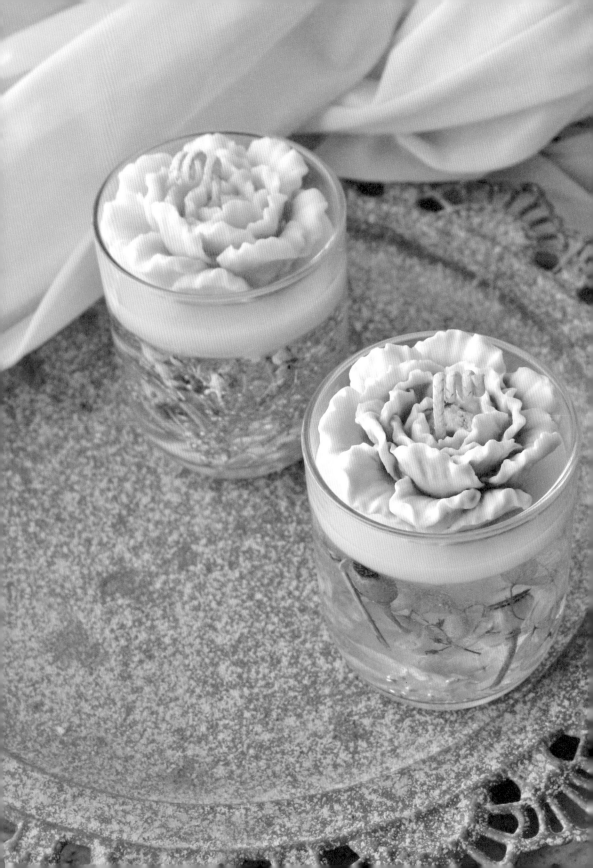

Chapter 01

容器蠟燭
— Candle —

大豆蠟容器蠟燭

Container

大豆蠟容器蠟燭是使用天然大豆蠟製成，可以看出天然大豆蠟中特有的乳白色感，散香力佳且燃燒時間長，在日常中使用上更是大大加分。不過由於大豆蠟容易出現白膜現象（Frosting）及脫杯現象（Wet Stop），因此製作時需要特別注意溫度。

難易度 ★　·　製作時間 30分　·　燃燒時長 24小時

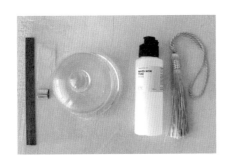

材料	道具
木片燭芯	電陶爐
木片燭芯座	熱風槍
燭芯座貼紙	不鏽鋼燒杯
容器用大豆蠟	溫度計
香精（FO）	電子秤
容器	紙杯
	攪拌棒

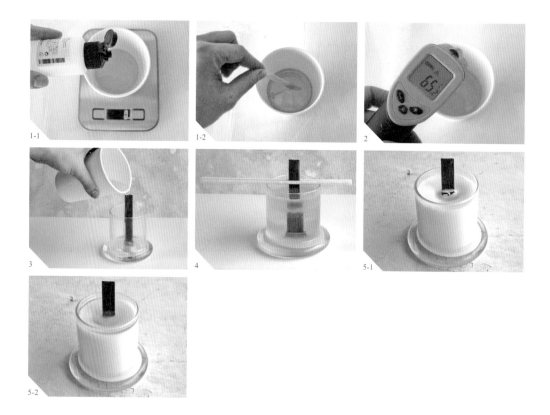

1-1　　1-2　　2

3　　4　　5-1

5-2

1. 將大豆蠟加熱熔化後，加入香精均勻攪拌（香精量為蠟總量的7％）。

2. 燭芯固定至溫熱容器中心點後，確認蠟溫度。

3. 將蠟液倒入容器。

4. 利用竹筷將燭芯固定在容器正中心點後，待凝固。

5. 完全凝固後，利用二次倒蠟將收縮現象所產生的空洞修補平整，即完成大豆蠟容器蠟燭。

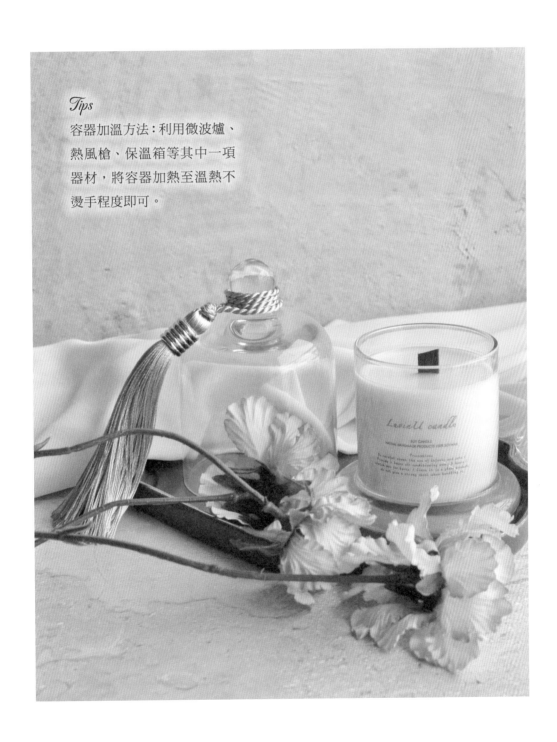

Tips

容器加溫方法：利用微波爐、
熱風槍、保溫箱等其中一項
器材，將容器加熱至溫熱不
燙手程度即可。

幾何美學蠟燭

Two-tone candle

幾何美學是一個多變與多彩的蠟燭技法,將容器傾斜可以設計
出多種角度與多樣色系的作品。製作時的重點要素,在於需將
燭芯黏貼固定,容器傾斜時注意放置角度,不可晃動不穩。蠟
液倒入後,待蠟完全凝固前都不要移動容器,才可保持平整表
面。

難易度 ★★　　·　　製作時間 1小時30分　　·　　燃燒時長 12小時

材料	道具
木片燭芯	電陶爐
木片燭芯座	熱風槍
燭芯座貼紙	不鏽鋼燒杯
容器用大豆蠟	溫度計
香精(FO)	電子秤
容器	紙杯
染料	攪拌棒

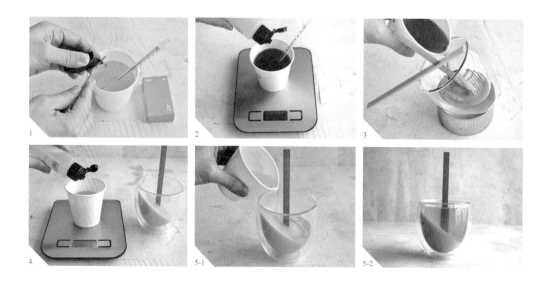

1. 以製作容器為基準,準備容器空間½的蠟量,並加熱熔化後,待溫度約為85~90℃時,使用染料調色。

2. 將調好顏色的蠟滴一滴在調色盤紙,確認為所需顏色後,加入香精攪拌均勻。

3. 燭芯固定至溫熱容器中心點後,將容器依照自己想要的傾斜角度擺放,把溫度65℃的蠟液倒入容器後,待凝固。

4. 將剩餘容器的½蠟量加熱熔化,調色後加入香精攪拌均勻。

5. 容器內倒入的第一次蠟液完全凝固時,將容器擺正。接著將第二次降溫至65℃的蠟,倒入剩餘的容器中,待完全凝固後即完成幾何美學蠟燭。

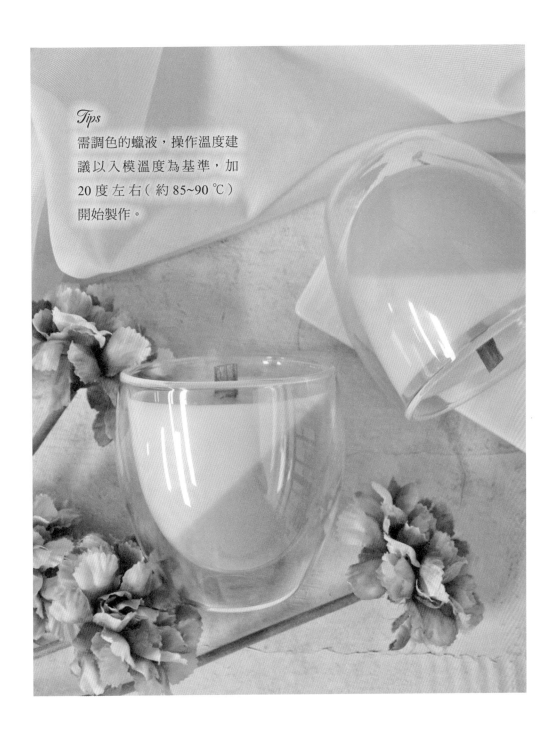

Tips

需調色的蠟液，操作溫度建議以入模溫度為基準，加20度左右（約85~90℃）開始製作。

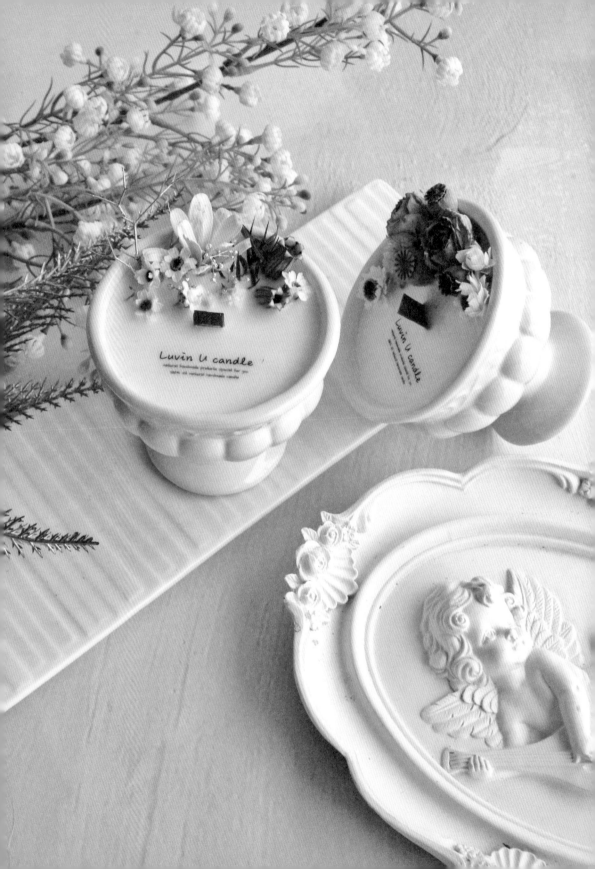

永生花蠟燭

Preserved flower candle

使用不同的永生花可以製作出華麗浪漫的容器蠟燭。製作時，
如燭芯周邊位置使用過多的永生花，可能發生起火危險，因此
需注意燭芯周邊的永生花不要裝飾過量。蠟燭燃燒過程中，如
果表層的蠟液熔化，永生花有浮動現象時，須即刻去除避免起
火危險。

難易度 ★★　·　製作時間 1小時30分　·　燃燒時長 8小時

材料	道具
木片燭芯	電陶爐
燭芯座	熱風槍
燭芯座貼紙	不鏽鋼燒杯
容器用大豆蠟	溫度計
香精（FO）	電子秤
容器	紙杯
永生花	攪拌棒

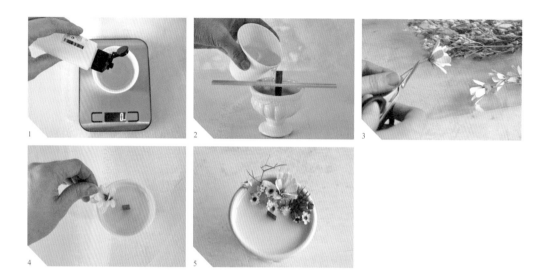

1. 將大豆蠟加熱熔化後，在溫度75~80℃時，加入香精攪拌均勻。

2. 燭芯固定至溫熱容器中心點後，將降溫至65℃的蠟液倒入容器裡。

3. 挑選永生花。花根長度以可插入蠟中3公分左右為基準。

4. 蠟凝固至8成左右，即可將準備好的乾燥花插入作為裝飾。

5. 蠟液完全凝固後，將收縮現象所產生的空洞再次修補平整，永生花蠟燭即完成。

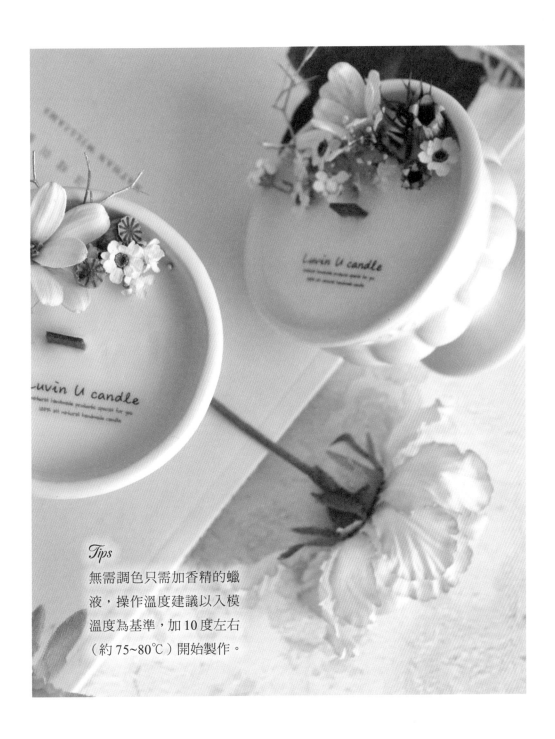

Tips

無需調色只需加香精的蠟液，操作溫度建議以入模溫度為基準，加 10 度左右（約 75~80℃）開始製作。

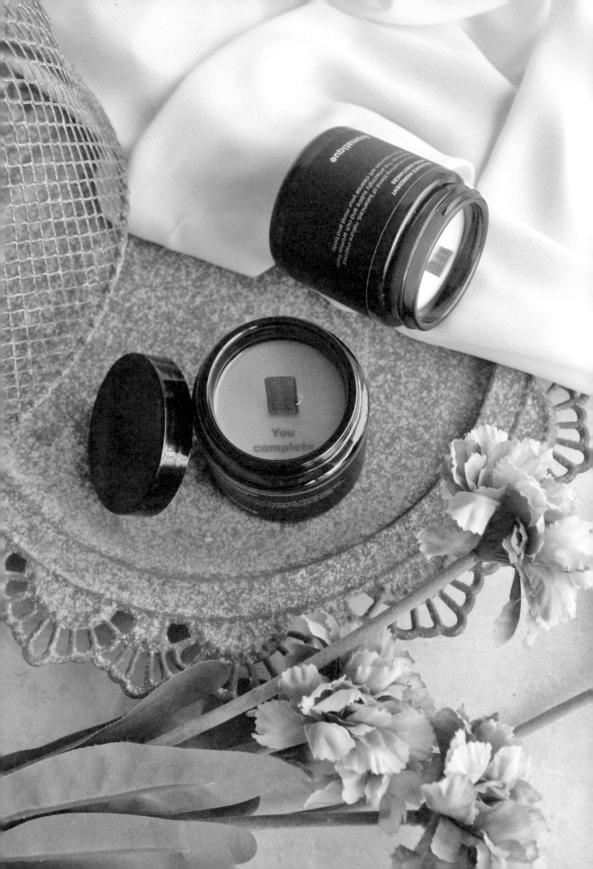

訊息蠟燭

Message candle

雖然完成品一開始看不見任何字跡，但在蠟燭燃燒至一定程度時，即能看見對方想傳達的訊息，也能替日常中增添許多樂趣。由於訊息紙張位置放置在燭芯下方關係，因此截至完全燃燒為止之前，都可以看見訊息內容。

難易度 ★★　·　製作時間 1小時30分　·　燃燒時長 10小時

材料	道具
木片燭芯	電陶爐
木片燭芯座	熱風槍
燭芯座貼紙	不鏽鋼燒杯
容器用大豆蠟	溫度計
香精（FO）	電子秤
容器	紙杯
容器外包裝貼紙	攪拌棒
印有圖案訊息的描圖紙	

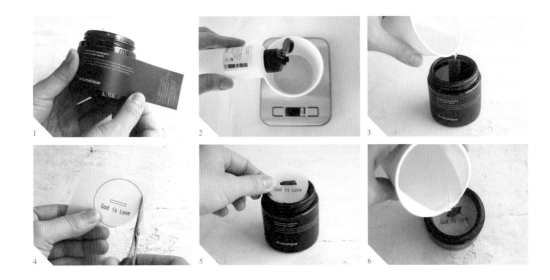

1. 挑選適合製作的容器,將容器外包裝貼紙貼上。

2. 計量容器的蠟量,加熱熔化,於溫度75~80℃加入香精攪拌均勻。

3. 燭芯固定至溫熱容器中心點後,將降溫至65℃的蠟液倒入容器裡。

4. 準備好印有圖案或訊息的描圖紙,除了所需部分,其餘部分修剪掉。

5. 待容器中的蠟完全凝固後,以容器外包裝貼紙正面為基準,將修剪好的訊息紙放入。

6. 將剩餘容器的蠟量加熱熔化後,以同樣方式加入香精攪拌均勻,倒入訊息紙上層,待完全凝固即完成訊息蠟燭。

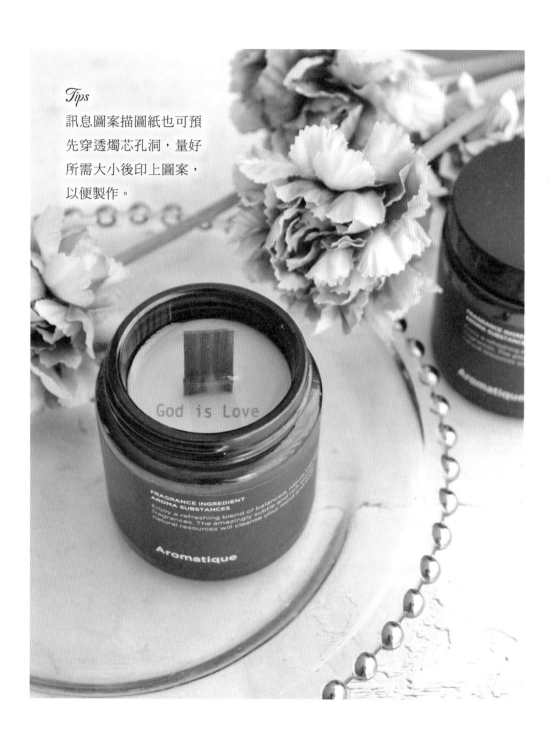

God is Love

FRAGRANCE INGREDIENT
AROMA SUBSTANCES
Enjoy a refreshing blend of balanced natural
fragrances. The amazingly subtle and enticing
natural resources will cleanse your mind and soul

Aromatique

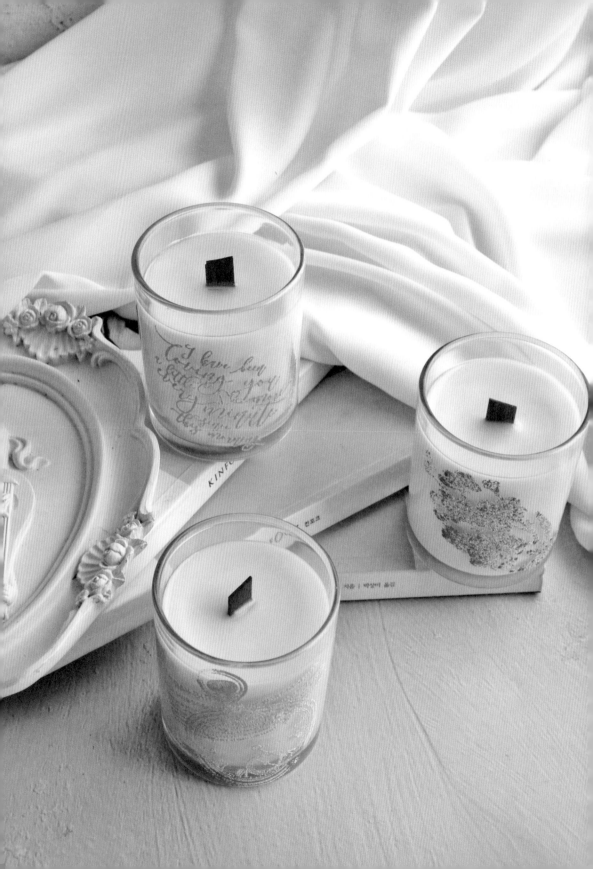

燙金轉印蠟燭

Stamping transfer paper candle

在單調的容器蠟燭上製作出個人風格專屬的印章轉印標籤，可依照每個人的喜好特性，打造出許多獨特的視覺設計。使用印章及燙金粉製作的轉印標籤，雖然簡約卻不失單調的華麗風格。

難易度 ★★★　·　製作時間 1小時　·　燃燒時長10小時

材料	道具
木片燭芯	電陶爐
木片燭芯座	熱風槍
燭芯座貼紙	不鏽鋼燒杯
容器用大豆蠟	溫度計
香精（FO）	電子秤
容器	紙杯
印章	攪拌棒
燙金凸粉	
水轉印紙	
浮水印台	

1. 燭芯固定至溫熱容器中心點後，將已添加香精攪拌均勻的蠟液，降溫至65℃時倒入容器。

2. 將印章均勻覆蓋上浮水印台。

3. 再將其印製到水轉印紙上。

4. 將燙金凸粉均勻撒上印有浮水印台的水轉印紙。

5. 印有浮水印台圖案的餘粉去除乾淨。

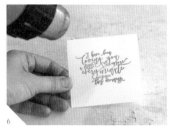
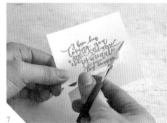

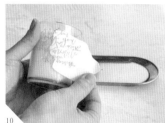

6. 利用熱風槍使燙金凸粉硬化。

7. 將圖案以外的留白處修剪掉。

8. 將水轉印紙有圖案的那一面浸泡至水中。

9. 靜待紙張完全吸飽水後取出。

10. 在已經完全凝固的蠟燭容器表面沾上水，將已經吸飽水的轉印紙取出，放置容器後將轉印紙背後紙張取下，使轉印紙位置固定。將水與空氣完全去除，使水轉印紙貼合至容器上即完成。

燙金轉印蠟燭
Stamping transfer paper candle

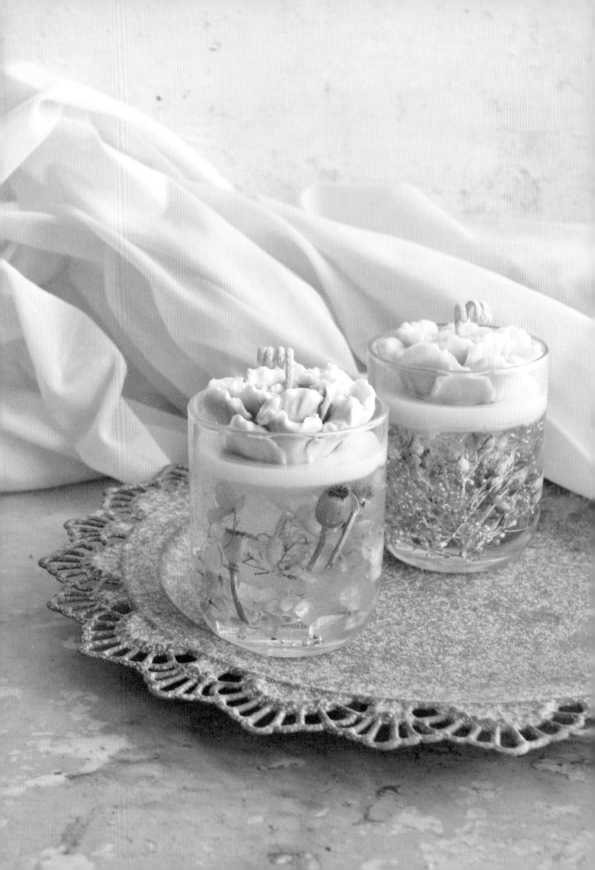

雙蠟美學蠟燭

Flower candle

雙蠟美學蠟燭利用了果凍蠟的透明感，以及大豆蠟的不透明感，組合設計成一款個性蠟燭。雙蠟美學的製作要點，是理解蠟的特性才能降低失敗率、提高完成度。另外，選用乾燥花與永生花時，須注意避免選用會褪色的花材製作。

難易度 ★★★★　　·　製作時間 2小時　　·　燃燒時長 8小時

材料	道具
沾蠟燭芯	電陶爐
容器用大豆蠟	熱風槍
MP 果凍蠟	不鏽鋼燒杯
柱狀用大豆蠟	溫度計
香精（FO）	電子秤
容器	紙杯
乾燥花或永生花	攪拌棒
穿芯針	小鑷子
	竹籤
	花造型矽膠模具

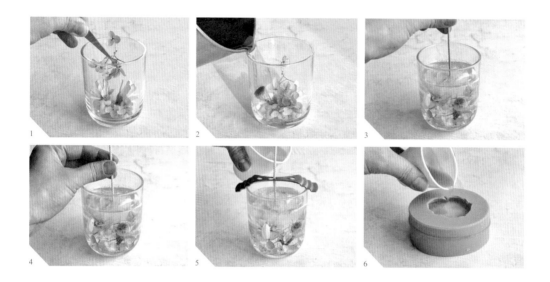

1. 使用小鑷子將花放置容器中裝飾。

2. 用電陶爐熔化MP果凍蠟，並將溫度達90℃的果凍蠟慢慢倒入容器內。

3. 待蠟完全凝固後，利用竹籤穿出一個燭芯孔的位置。

4. 將沾蠟燭芯放入孔洞位置。

5. 將容器大豆蠟加熱熔化，於溫度75~80℃加入香精攪拌均勻。待蠟液降溫至65℃時倒入容器，等其完全凝固。

6. 加熱柱狀大豆蠟，並調製兩種顏色、加入香精攪拌均勻。利用熱風槍將花造型模具加溫，當蠟液溫度為75℃時，倒入模具中。

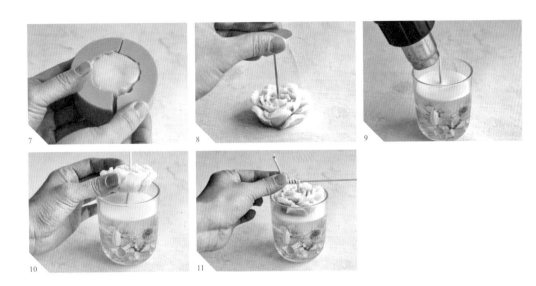

7. 模具中的蠟完全凝固後脫模。

8. 使用熱風槍加熱穿芯針，在花朵蠟燭中心穿出燭芯孔。

9. 使用熱風槍將容器中的大豆蠟表面稍微加熱。

10. 表面熔化後放上花朵蠟燭固定好位置。

11. 將燭芯捲起稍加裝飾，即完成雙蠟美學蠟燭。

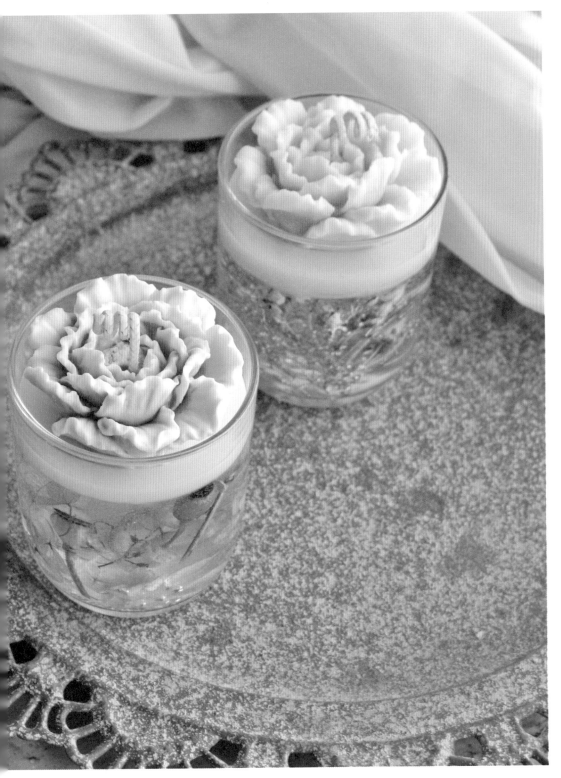

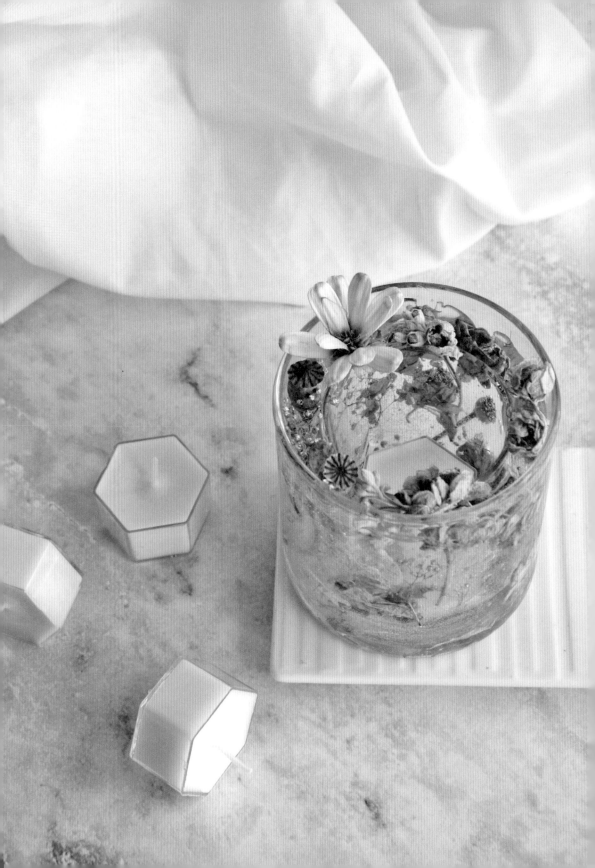

乾燥花燭台 & 小茶燭

Flower holder & tealight

用多樣花材製成的燭台，使用時避開紫外線照射與溫度差異過大的環境，可延長燭台使用效期，以及觀賞花材所呈現出的多樣色彩、樣態。小茶燭在燃燒過程中，蠟燭火苗可能使果凍蠟軟化，因此蠟燭燃點狀態下，建議不要移動蠟燭。

難易度 ★★　·　製作時間 2小時　·　燃燒時長 3小時

材料	道具
容器用大豆蠟	電陶爐
MP 果凍蠟	熱風槍
香精（FO）	不鏽鋼燒杯
容器	溫度計
3oz 容器	電子秤
乾燥花或永生花	紙杯
小茶燭容器	攪拌棒
小茶燭燭芯	小鑷子

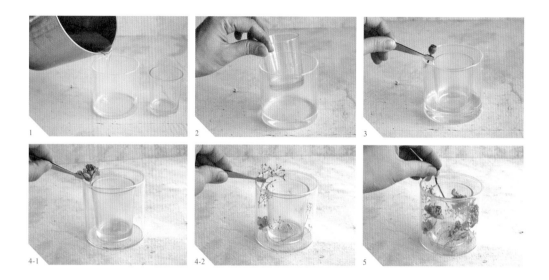

1. 將MP果凍蠟加熱熔化，溫度達90℃時倒入容器中約1cm高度份量。

2. 果凍蠟凝固至7成左右時，放入3oz容器。

3. 使用小鑷子將乾燥花夾入容器中，固定在果凍蠟上。

4. 注意花的大小與高度，擺放時自然均勻地分布裝飾。

5. 3oz容器上方也須放上乾燥花裝飾。

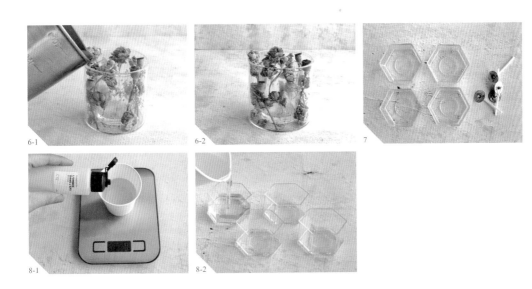

6. 果凍蠟加熱熔化，溫度達90℃時慢慢地倒入容器後，待其完全凝固。

7. 準備小茶燭容器與燭芯。

8. 將大豆蠟加熱熔化，於溫度75~80℃加入香精攪拌均勻，降溫至65℃時倒入小
 茶燭容器。

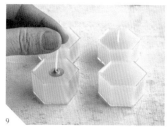
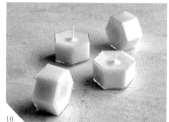

9. 容器內的蠟液凝固程度約60％時，將燭芯放置容器正中央固定。

10. 待兩種容器裡的蠟液完全凝固，即完成乾燥花燭台&小茶燭。

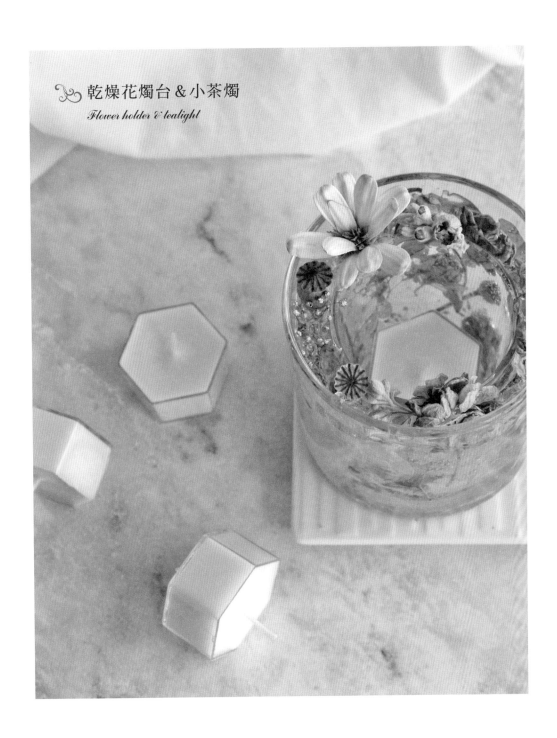

乾燥花燭台＆小茶燭

Flower holder & tealight

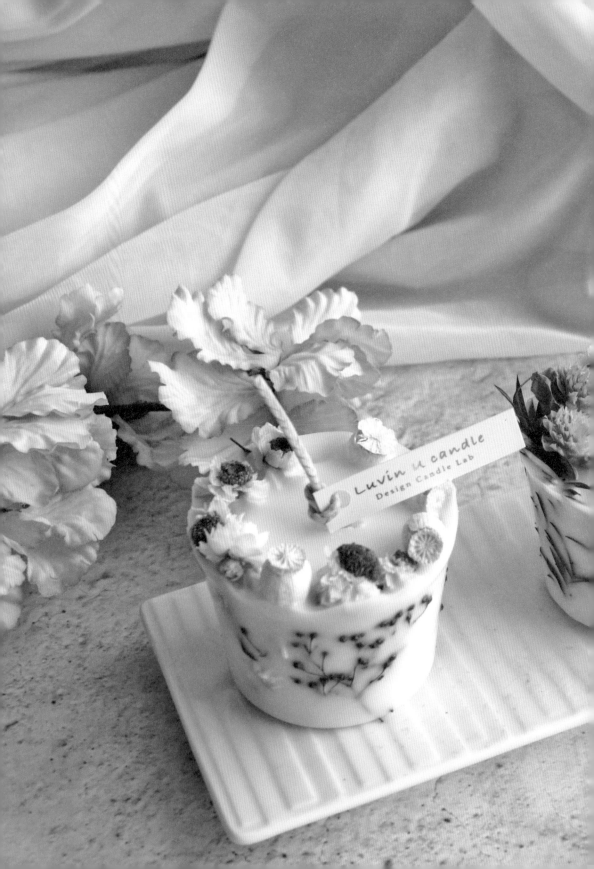

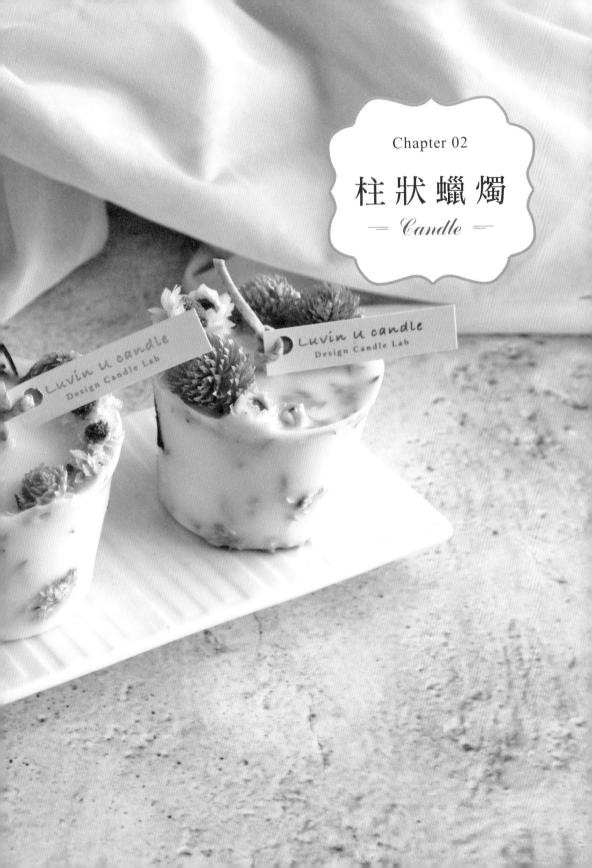

Chapter 02

柱狀蠟燭

— Candle —

水彩畫蠟燭

Watercolor candle

水彩畫蠟燭是將美術水彩畫中的疊加法色感技巧，運用在蠟燭上，使蠟燭透過擬真水彩畫效果呈現出立體感的技法。使用酒精顏料搭配上水彩畫的概念，將顏色疊加在蠟燭表面，像畫畫般可以呈現出許多不同漾彩的蠟燭設計。

難易度 ★★★　·　製作時間 1小時30分　·　燃燒時長 8小時

材料	道具
柱狀用大豆蠟	電陶爐
棉芯	熱風槍
油土	不鏽鋼燒杯
水彩盤紙	溫度計
酒精顏料	電子秤
海綿粉撲	紙杯
酒精	攪拌棒
	PC 模具

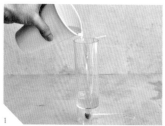

1. 將燭芯穿過溫熱狀態的模具，模具底部的棉芯預留一小段，並且用油土仔細地擋住隙縫，避免蠟液從細縫中流出。將大豆蠟加熱熔化後，待溫度降至75℃時倒入模具。

2. 針對因收縮現象產生的孔洞，進行二次倒蠟填補的動作，完全凝固後脫模。

3. 在水彩盤紙上擠出酒精顏料（顏色可依自己喜好選擇），使用海綿粉撲沾染顏色，顏色由淺到深，以拍打方式上色至蠟燭表面。

4. 海綿粉撲充分地吸取顏料，拍打上色時可呈現出水彩畫效果。

5. 如噴灑上酒精，可使水彩畫效果更加靈活呈現。以此方式將顏色均勻自然的上色至蠟燭整體，即完成水彩畫蠟燭。

Tips

1. 模具加溫方法：利用微波爐、熱風槍、
 保溫箱等其中一項器材，將模具加熱
 至溫熱不燙手程度即可。

2. 柱狀蠟燭脫模：脫模時，先將底部的
 油土去除，從倒蠟液的那一端將蠟燭
 輕輕從模具中拉出，並將燭芯剪掉，
 成為蠟燭底部。而原先模具底部預留
 的燭芯，則成為點火的燭芯面。

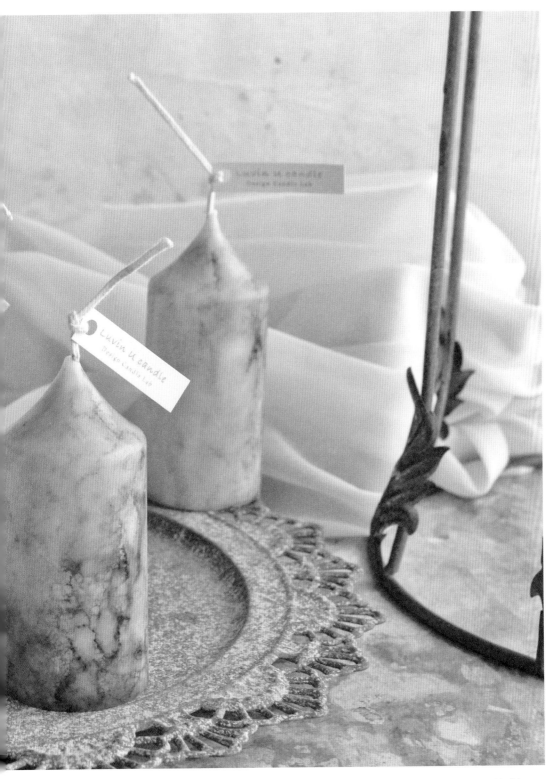

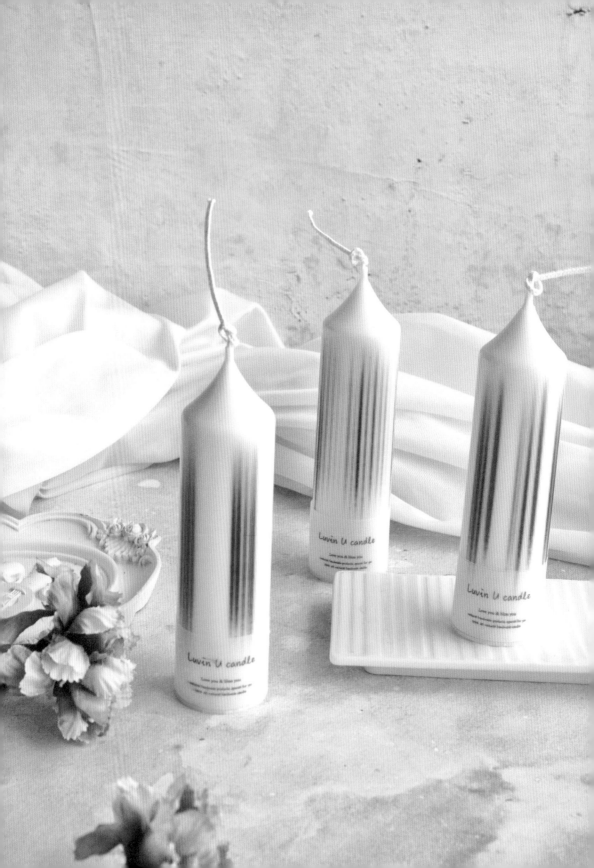

光譜蠟燭

Line candle

利用蠟凝固的性質加上染料的特徵，來設計製成光譜蠟燭。根據模具大小與染料畫製大小，也可呈現出多樣不同粗細的線條。不過須注意的是，如果染料使用過量，可能導致完成品蠟燭整面染色，而做不出線條分明的效果。

難易度 ★★★★★　·　製作時間 2小時　·　燃燒時長 10小時

材料
柱狀用大豆蠟
棉芯
油土
液體染料

道具
電陶爐
熱風槍
不鏽鋼燒杯
溫度計
電子秤
紙杯
攪拌棒
PC 模具
竹籤

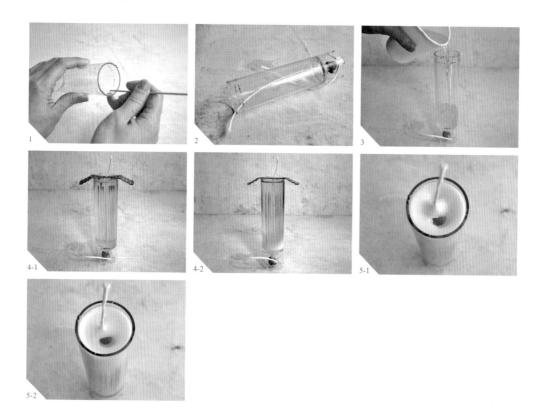

1. 使用竹籤沾微量染料，在模具內部畫點。建議可使用多種色系，並且畫點位置一致，成品效果較佳。染料如使用過量或是畫的點越大，成品線條呈現即越粗。

2. 將燭芯穿過完成畫點的模具，並在底部細縫黏貼油土，平放至桌面。

3. 大豆蠟加熱熔化，降溫至75℃時倒入模具。

4. 用燭芯架將燭芯固定至中央，靜置待凝固。透過蠟的溫度，可看出顏料向下流動。

5. 將收縮現象所產生的空洞，進行第二次倒蠟修補平整。待蠟液完全凝固後，將蠟燭從模具中脫模。點火端燭芯稍微整理後，即完成光譜蠟燭。

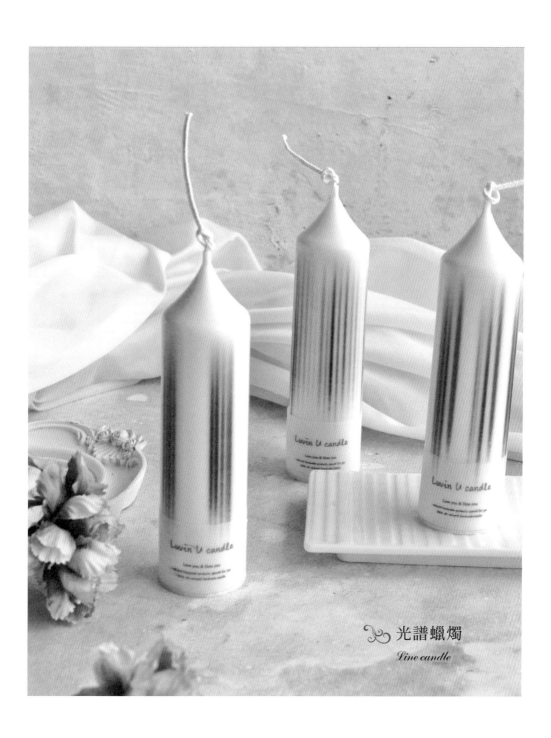

光譜蠟燭

Line candle

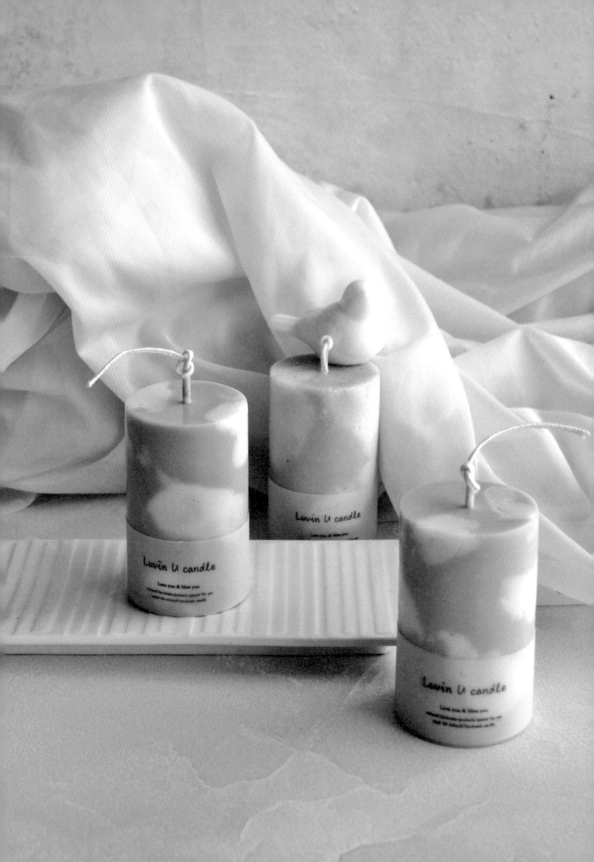

雲朵蠟燭

Cloud candle

天空中流動的雲、圓圓可愛造型的雲朵等等，利用不同蠟材可以製作出各種不同樣貌、大小的雲朵，將藍天白雲裝入蠟燭中，製作出一款清爽帶有可愛感的柱狀蠟燭吧。

難易度 ★★★★ · 製作時間 1小時30分 · 燃燒時長 10小時

材料	道具
柱狀用大豆蠟	電陶爐
標準石蠟 140	熱風槍
棉芯	不鏽鋼燒杯
燭芯架	溫度計
油土	電子秤
染料	紙杯
香精（FO）	攪拌棒
	PC 模具

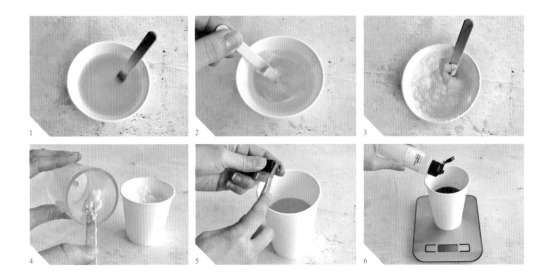

1. 將大豆蠟和標準石蠟以1:1的比例混合加熱熔化，靜置待稍微冷卻凝固。

2. 使用攪拌棒，攪拌蠟液打發至濃稠狀。

3. 紙杯杯緣上凝固的蠟必須刮除至蠟液中，一併攪拌才能打出顆粒濃稠狀態。

4. 燭芯穿過模具後，將打發的蠟塗抹至模具內。在塗抹雲朵面積大小時，必須比所想的面積塗抹得更大一些。

5. 將柱狀用大豆蠟加熱熔化後調色。

6. 加入香精攪拌均勻。

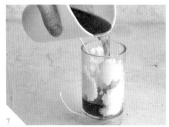

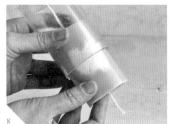

7. 當蠟液溫度達73℃時，倒入已塗抹好雲朵的模具中。

8. 將收縮現象所產生的空洞，進行第二次倒蠟修補平整。待完全凝固後，將蠟燭從模具中脫模。點火端燭芯稍加整理，即完成雲朵蠟燭。

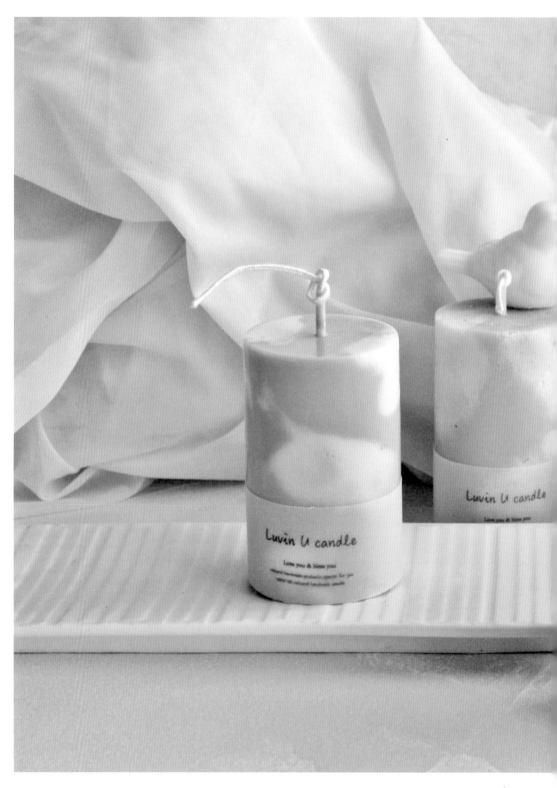

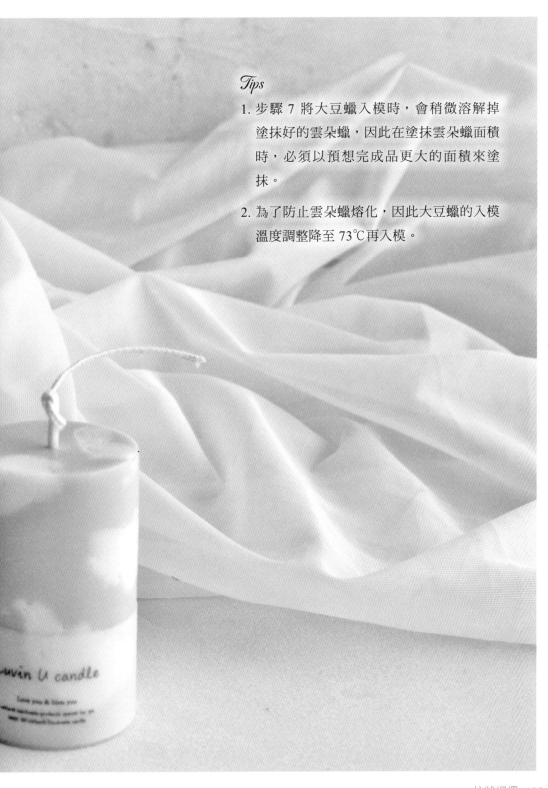

Tips

1. 步驟 7 將大豆蠟入模時，會稍微溶解掉塗抹好的雲朵蠟，因此在塗抹雲朵蠟面積時，必須以預想完成品更大的面積來塗抹。

2. 為了防止雲朵蠟熔化，因此大豆蠟的入模溫度調整降至 73℃再入模。

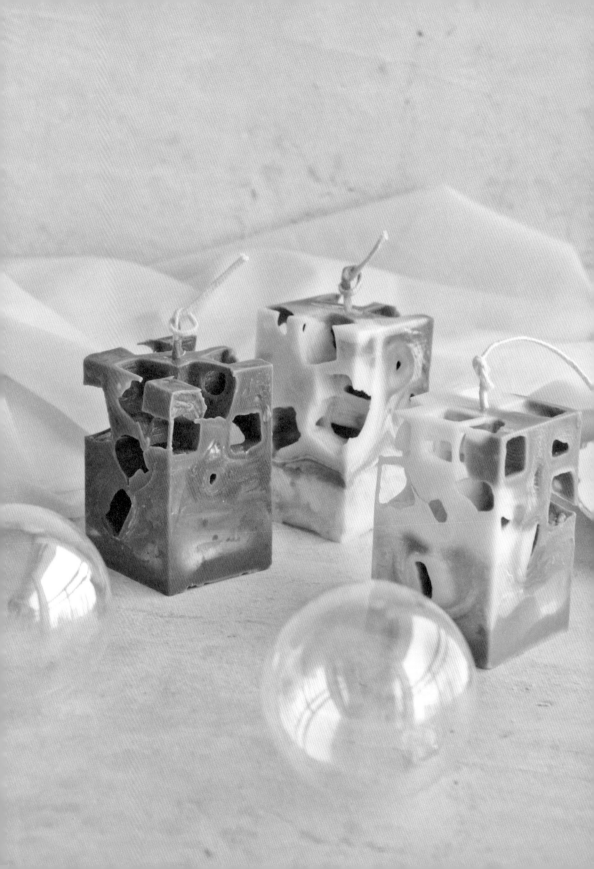

冰塊蠟燭

Ice candle

透過冰塊與蠟接觸後的特性，再以急速冷卻方式製作成這款冰塊蠟燭。完成品雖然會產生白霧現象，但這也是冰塊蠟燭的魅力所在。使用不同大小的冰塊與模具製作，可呈現出許多不同感覺的完成品。

難易度 ★★　·　製作時間 1小時　·　燃燒時長 6小時

材料	道具
柱狀用大豆蠟	電陶爐
棉芯	熱風槍
油土	不鏽鋼燒杯
染料	溫度計
香精（FO）	電子秤
冰塊	紙杯
膠帶	攪拌棒
	PC 模具

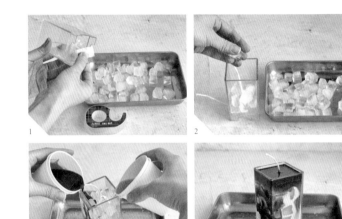

1. 將燭芯穿過模型，底部預留一段後，貼上膠帶固定。

2. 將冰塊放入模具2/3左右高度，注意燭芯位置必須在中心點。

3. 準備兩杯大豆蠟，調製兩種顏色後加入香精攪拌均勻。

4. 當蠟液溫度降至75℃時，將兩杯蠟液從對角線同時倒入模具。

5. 透過冰塊的作用，蠟液快速凝固的效用明顯易見。

6. 蠟液完全凝固後，稍微拉動燭芯進行模具脫模，即可完成冰塊蠟燭。

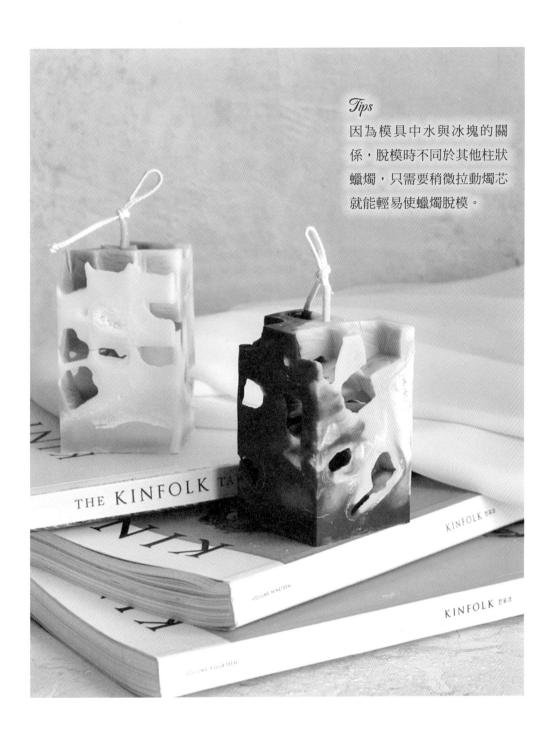

Tips

因為模具中水與冰塊的關係，脫模時不同於其他柱狀蠟燭，只需要稍微拉動燭芯就能輕易使蠟燭脫模。

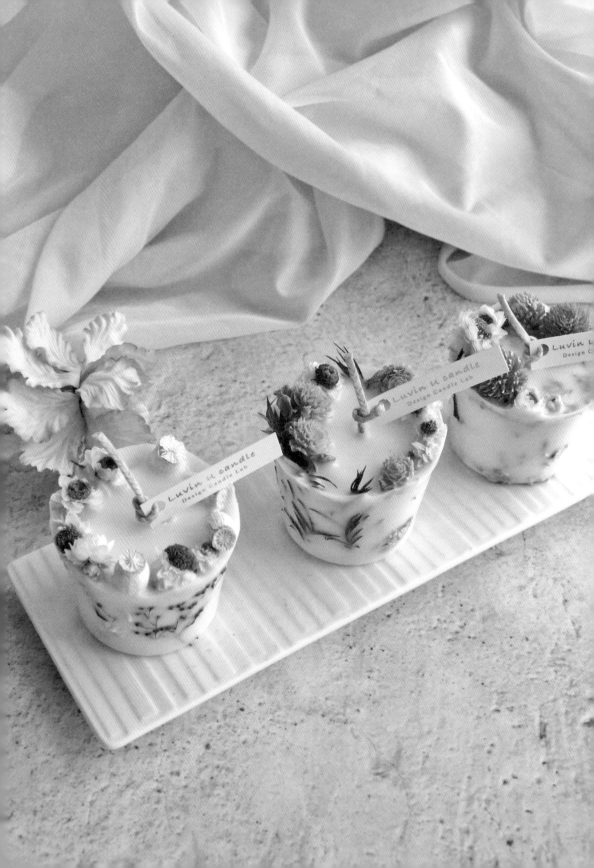

花園蠟燭

Garden flower candle

使用花材製成的蠟燭，雖然實用性不高，但將喜愛的花材乾燥後，製作成可兼具布置觀賞用途的香氛蠟燭來保存，可說是一個非常棒的生活裝飾品。若要使用蠟燭，燃點蠟燭時為了避免燃燒到花材，達到既美觀又實用的用途，製作時可選用較細的燭芯使用。

難易度 ★★★★　・　製作時間 2小時　・　燃燒時長 6小時

材料	道具
柱狀用大豆蠟	電陶爐
沾蠟燭芯	熱風槍
香精（FO）	不鏽鋼燒杯
乾燥花或永生花	溫度計
	電子秤
	6.5oz 紙杯
	2.5oz 紙杯
	攪拌棒
	竹籤

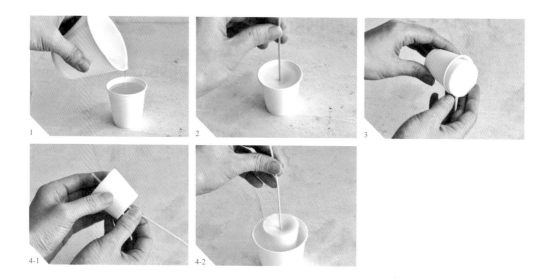

1. 大豆蠟加熱熔化，加入香精攪拌均勻後，溫度降至75℃時倒入2.5oz紙杯中。

2. 待蠟液凝固8成時，使用竹籤穿出燭芯孔洞位置。

3. 蠟液完全凝固後，因蠟燭收縮的關係，輕推杯底即可將蠟燭取出。

4. 蠟燭穿過燭芯後，放入6.5oz紙杯中央。

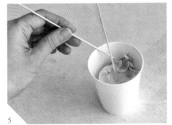

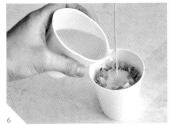

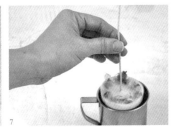

5.　在紙杯與蠟燭的隙縫間放入乾燥花或永生花裝飾。

6.　將大豆蠟加熱熔化，加入香精攪拌均勻後，待溫度73℃時將蠟液倒入紙杯中。
　　完全凝固後將蠟燭取出。

7.　不鏽鋼杯中準備一杯110℃的大豆蠟，將剛剛的蠟燭反覆做3~5回的「沾蠟」動
　　作，即完成花園蠟燭。

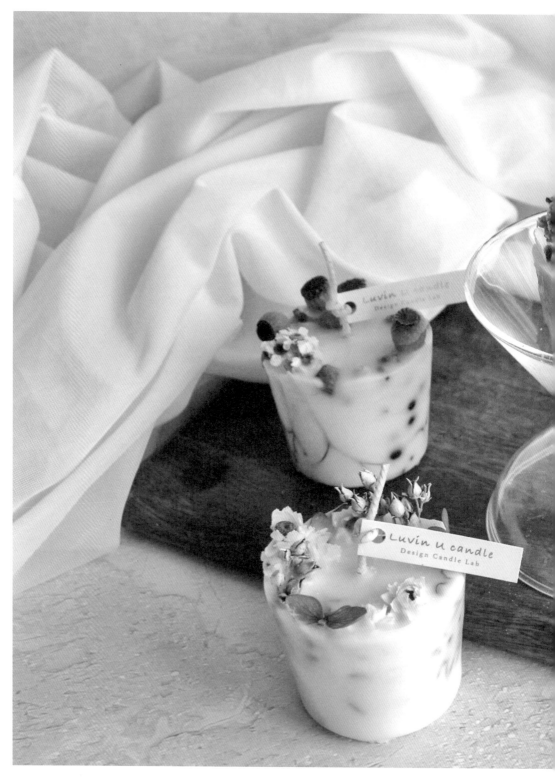

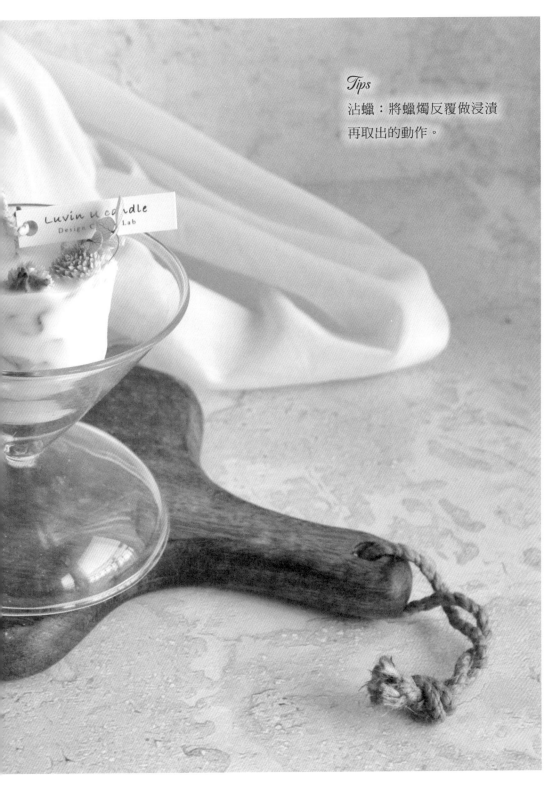

Tips

沾蠟：將蠟燭反覆做浸漬
再取出的動作。

復古蠟燭

Cameo candle

利用蜂蠟特有的黏性，使蠟片彎折製作出多樣化有弧度的復古造型蠟片，將其黏貼至柱狀蠟燭表面上，創造出不同的樣式變化。為了使蠟燭呈現出復古感，須注意蠟片的調色與上色色系搭配。

難易度 ★★★　·　製作時間 2小時30分　·　燃燒時長 18小時

材料	道具
黃蜂蠟（未精緻）	電陶爐
白蜂蠟（精緻）	熱風槍
棉芯	不鏽鋼燒杯
香精（FO）	溫度計
壓克力顏料	電子秤
	紙杯
	攪拌棒
	PC 模具
	復古樣式模具
	壓克力畫筆

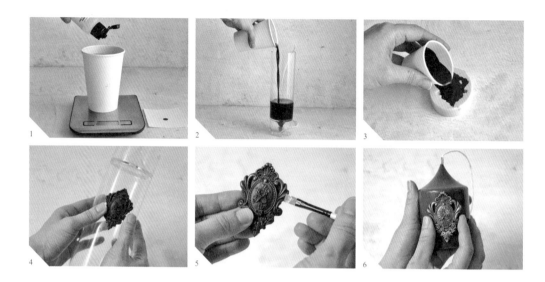

1. 白蜂蠟加熱熔化，調色後加入蠟總量5％的香精攪拌均勻。

2. 蠟溫度達95℃時，倒入已穿好燭芯的模具後，待凝固。

3. 黃蜂蠟加熱熔化後調色，蠟溫度降達95℃時倒入復古樣式模具。

4. 復古造型蠟片溫度達38℃時脫模，放至另外的柱狀模具上輕壓蠟片，可使蠟片彎曲出服貼柱狀蠟燭的弧度。

5. 使用壓克力顏料在復古造型蠟片上色，呈現出仿舊復古效果。

6. 將復古造型蠟片放上脫模的柱狀蠟燭輕壓固定，即完成復古蠟燭。

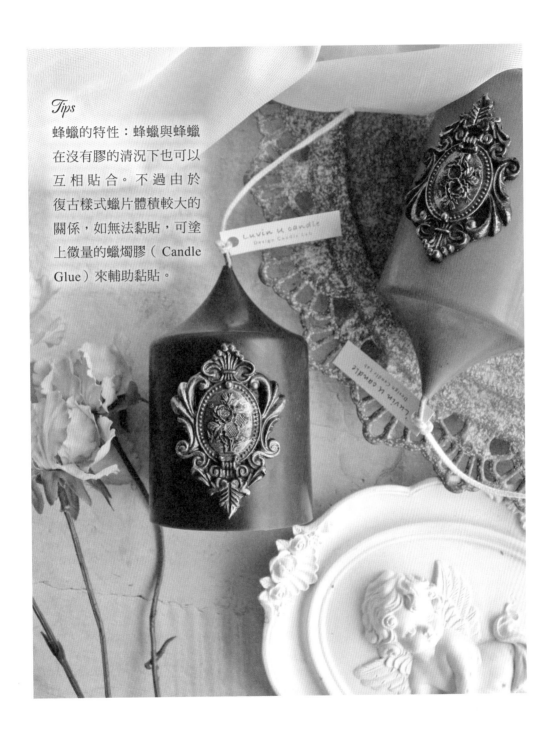

Tips

蜂蠟的特性：蜂蠟與蜂蠟
在沒有膠的清況下也可以
互相貼合。不過由於
復古樣式蠟片體積較大的
關係，如無法黏貼，可塗
上微量的蠟燭膠（Candle
Glue）來輔助黏貼。

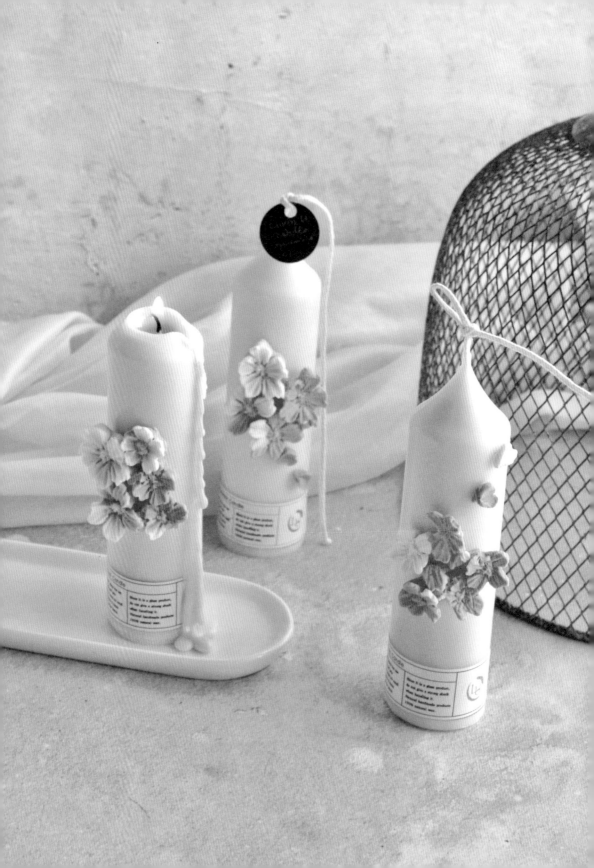

變色熔岩蠟燭

Inner color

有別於一般蠟燭，變色熔岩蠟燭在燃燒時會流下多彩變色蠟油。
因為完成品的蠟燭表面看不出任何色彩，因此不管是在製作或
燃燒時，都會增添許多樂趣與新鮮感。

難易度 ★★★★　·　製作時間 1小時30分　·　燃燒時長 8小時

材料	道具
柱狀用大豆蠟	電陶爐
黃蜂蠟（未精緻）	熱風槍
蠟燭膠（Candle Glue）	不鏽鋼燒杯
棉芯	溫度計
油土	電子秤
液體染料	紙杯
水	攪拌棒
	PC 模具
	櫻花樣式模具

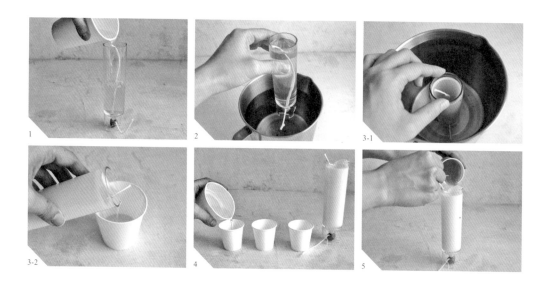

1. 大豆蠟加熱熔化，溫度達75℃時，倒入已穿好燭芯的PC模具。

2. 將裝有蠟液的模具放入盛水容器中。（水高度與蠟液高度相同）

3. 待蠟凝固厚度達0.3cm左右時，將模具從水中取出，並將模型中的蠟液倒出至紙杯中。

4. 將倒出的蠟分為3等份。

5. 取其中1份蠟液用液體顏料調色後，沿著燭芯順流入模具。入模具時注意蠟液不要濺到白色外壁。

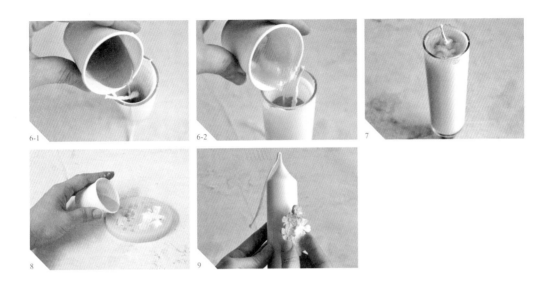

6. 第2和第3份各自調色後，依序入模，入模溫度為60℃。

7. 大豆蠟加熱至73℃後，倒入模具至尾端蠟液顏色完全覆蓋為止。

8. 將黃蜂蠟加熱熔化，調製兩個顏色後，溫度95℃時依序倒入櫻花模具。

9. 櫻花蠟冷卻至38℃時脫模，利用蠟燭膠將櫻花蠟燭固定至柱狀蠟燭上，即完成變色熔岩蠟燭。

Tips

3 等份有色蠟液調完後依序入模時，為了避免顏色相混，須待前面入模的蠟稍微凝固後，再倒入下一個顏色。等待過程中如蠟液硬化，可用熱風槍稍微加熱使蠟熔化。

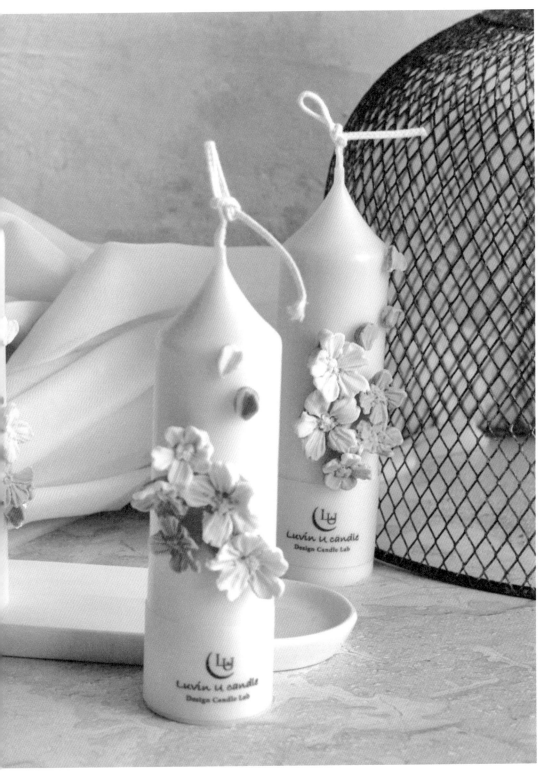

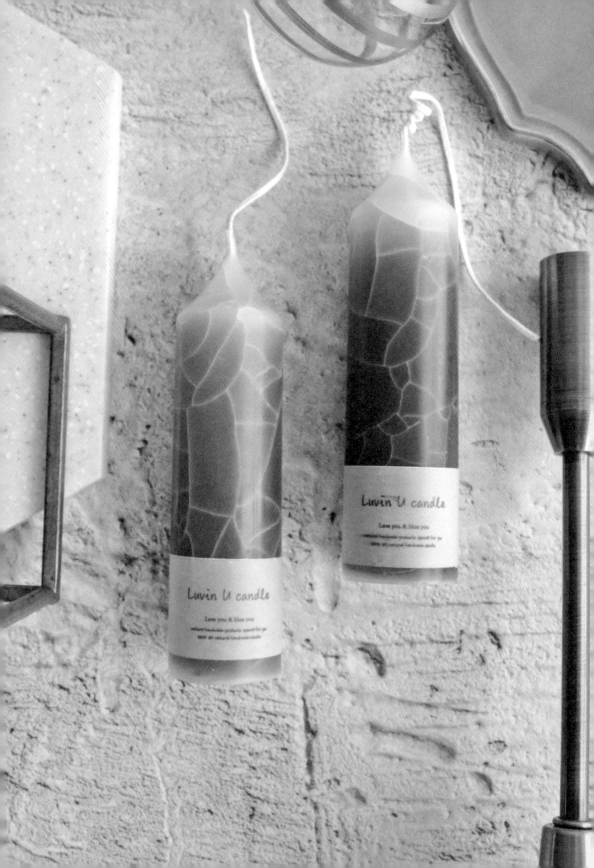

迷你裂紋蠟燭

Mini crack candle

迷你裂紋蠟燭是利用蠟的性質與溫度反應，所製作而成的蠟燭。
調色上使用漸層調色方式，可使裂紋更加鮮明。整體造型上看
起來是一款有時尚質感的蠟燭，當作家中裝置擺飾或是送禮，
都非常深得人心。

難易度 ★★★　·　製作時間 2小時　·　燃燒時長 6小時

材料	道具
標準石蠟 140	電陶爐
棉芯	熱風槍
油土	不鏽鋼燒杯
液體染料	溫度計
冰塊	電子秤
水	攪拌棒
	PC 模具
	竹籤

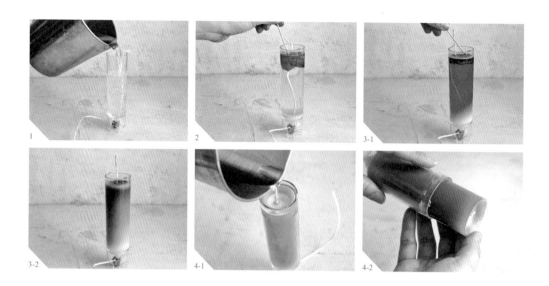

1. 標準石蠟加熱熔化至100℃後，入模至已穿好棉芯的PC模具中。

2. 底部蠟開始變白凝固至0.5cm時，使用竹籤沾染少量液體染料，放入模具頂部位置攪拌。

3. 待蠟稍微凝固，第一層顏色顯色時，使用竹籤沾染第二種顏色的液體染料，放入模具頂部位置攪拌。

4. 將收縮現象所產生的空洞修補平整，完全凝固後脫模。

5. 將蠟燭放入冰水後轉動蠟燭，此時蠟燭會產生裂紋效果。

6. 將泡過冰水的蠟燭，再放入溫水轉動，使蠟燭的裂紋固定，即完成迷你裂紋蠟
 燭。

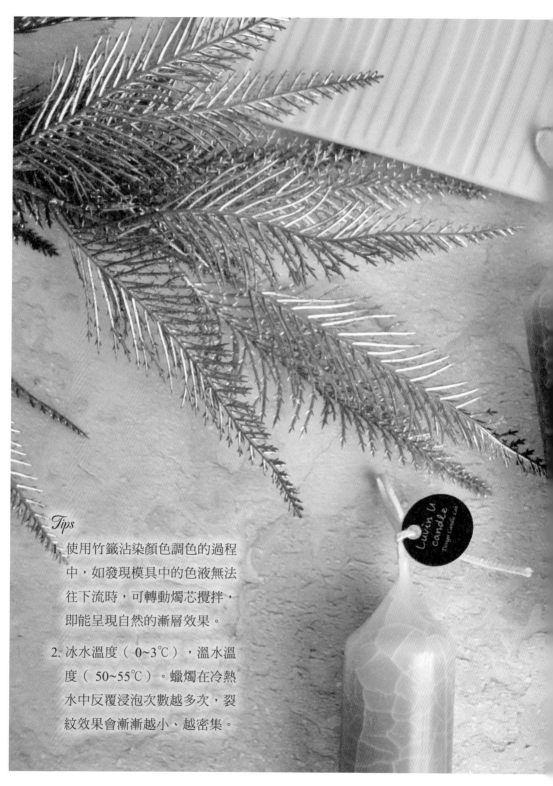

Tips

1. 使用竹籤沾染顏色調色的過程
 中，如發現模具中的色液無法
 往下流時，可轉動燭芯攪拌，
 即能呈現自然的漸層效果。

2. 冰水溫度（ 0~3℃），溫水溫
 度（ 50~55℃）。蠟燭在冷熱
 水中反覆浸泡次數越多次，裂
 紋效果會漸漸越小、越密集。

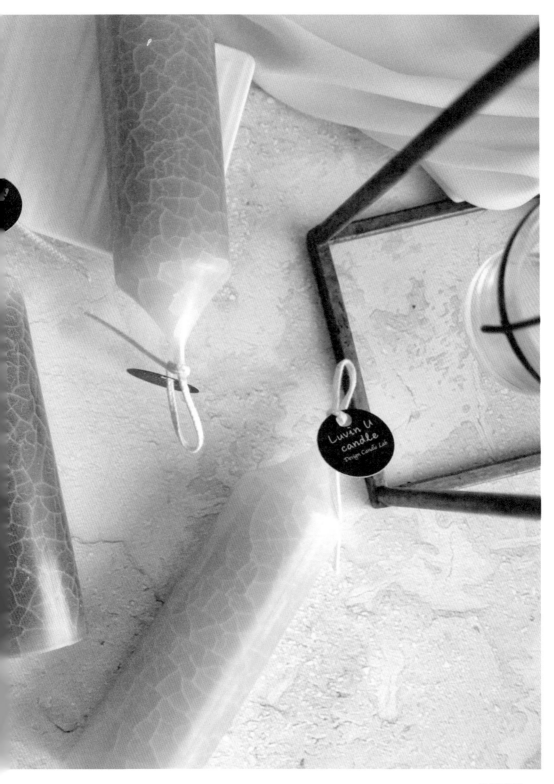

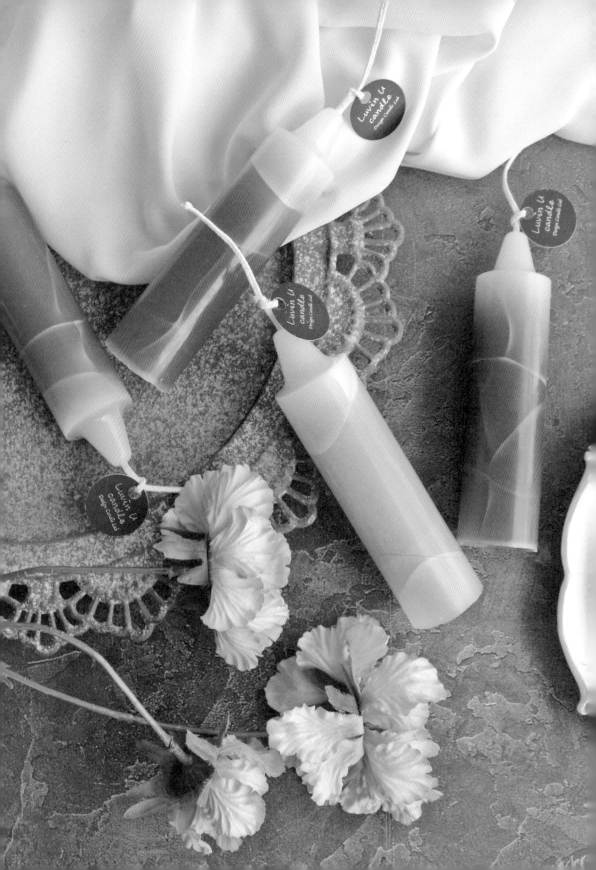

Inner 內裂蠟燭

Inner crack candle

內裂蠟燭是利用蠟的溫度差反應，所製作成的一款造型優雅蠟燭。由蠟燭中心為基準點，向外產生裂紋的內裂蠟燭看似單調，但透過這項作品卻可同時感受到裂紋曲線的強悍與柔和感。

難易度 ★★　·　製作時間 3小時　·　燃燒時長 10小時

材料
標準石蠟 140
棉芯
油土
液體染料
水

道具
電陶爐
熱風槍
不鏽鋼燒杯
溫度計
電子秤
攪拌棒
PC 模具
竹籤

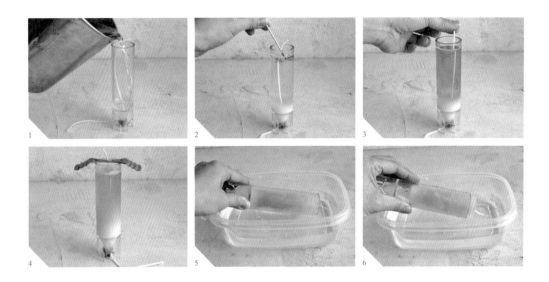

1. 石蠟加熱熔化至100℃後，入模至已穿有棉芯的PC模具中。

2. 底部蠟開始變白凝固至1cm時，使用竹籤沾染少量液體染料，放入模具頂部位置攪拌。

3. 轉動燭芯使顏色與蠟液自然混合。

4. 用燭芯架將燭芯固定至中心後，放入冷凍庫2小時30分鐘。

5. 模具從冷凍庫取出，放入裝有自來水的容器中轉動。

6. 當裂紋自然產生後，即可脫模，完成Inner內裂蠟燭。

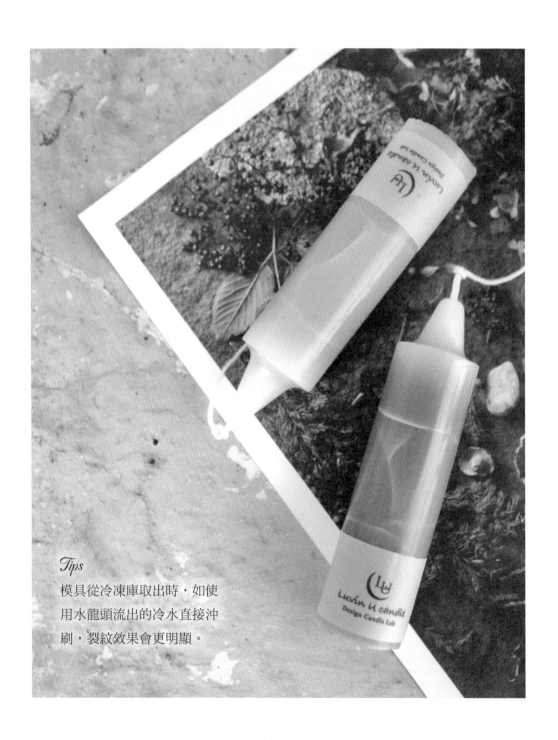

Tips
模具從冷凍庫取出時，如使
用水龍頭流出的冷水直接沖
刷，裂紋效果會更明顯。

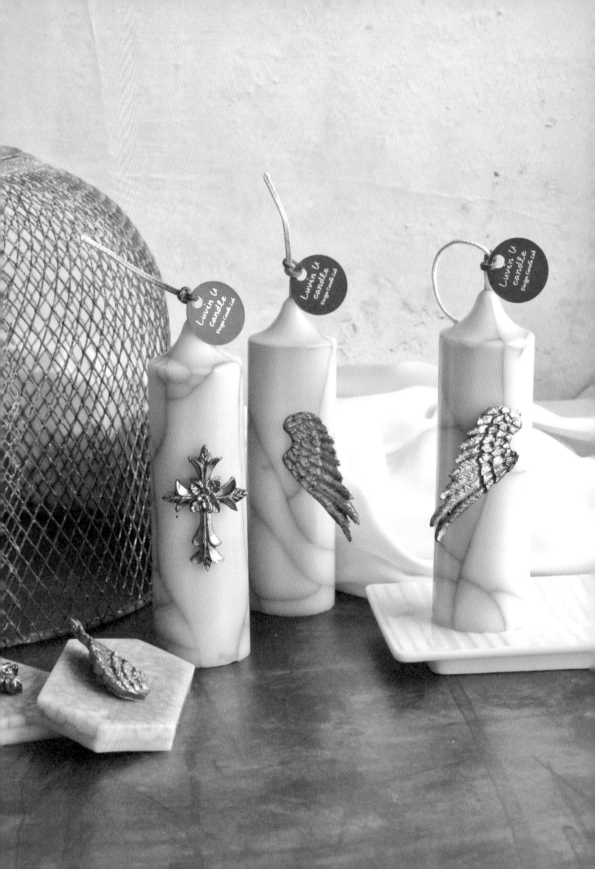

大理石裂紋蠟燭

Line crack candle

大理石裂紋蠟燭是使用裂紋蠟燭的原理，將線條上色呈現出大理石紋路效果。如果製作時變化蠟燭顏色，或是改變墨水顏色，便可呈現出其它不同風格的蠟燭。

難易度 ★★★★　·　製作時間 2小時　·　燃燒時長 10小時

材料	道具
柱狀用大豆蠟	電陶爐
標準石蠟 140	熱風槍
微晶蠟	不鏽鋼燒杯
棉芯	溫度計
油土	電子秤
高濃度墨汁	攪拌棒
冰塊	PC 模具
水	
含有酒精成分的卸妝用濕紙巾	

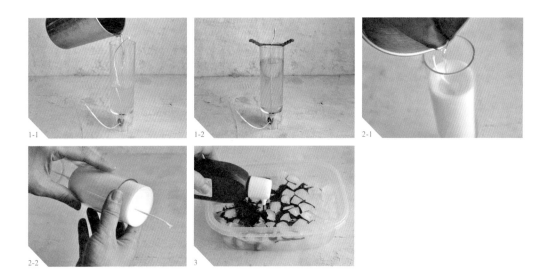

1. 石蠟與大豆蠟以1:1比例混和後，加入蠟總量2％的微晶蠟攪拌均勻。溫度到達
 80℃時，倒入已穿好燭芯的模具裡。

2. 收縮現象所產生的空洞，進行第二次倒蠟修補平整，待完全凝固後脫模。

3. 準備一桶冰水（0~5℃），加入水總量40％的高濃度墨汁混合。
 例：水100g*40％= 高濃度墨汁40g，以此類推。

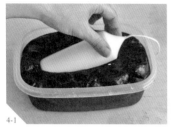
4-1

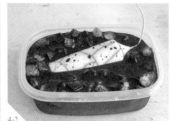
4-2

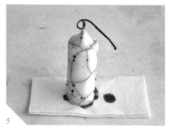
5

6

4. 蠟燭放入準備好的墨水中轉動，製作出裂紋效果。

5. 蠟燭從墨水中取出，放置在紙巾上靜置，至蠟燭內層墨水完全流出吸乾為止。

6. 利用卸妝濕紙巾將表面墨水擦拭乾淨，即完成大理石裂紋蠟燭。

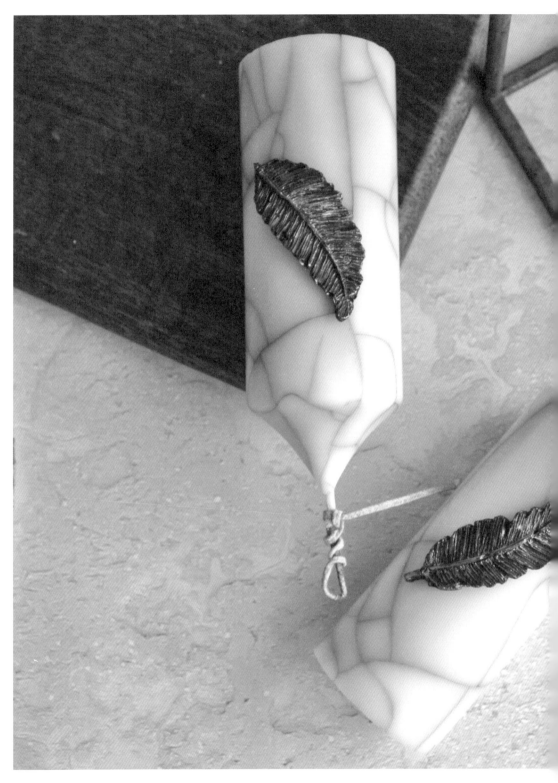

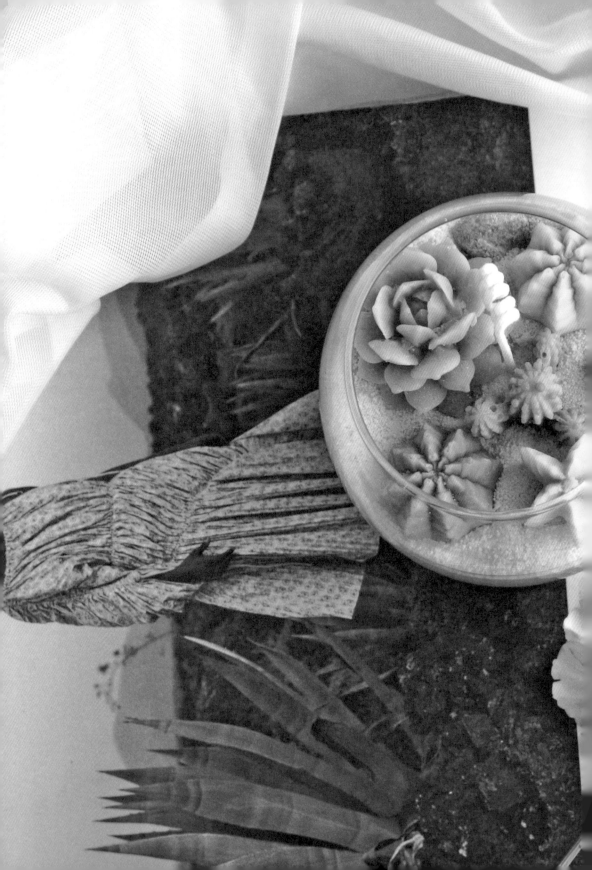

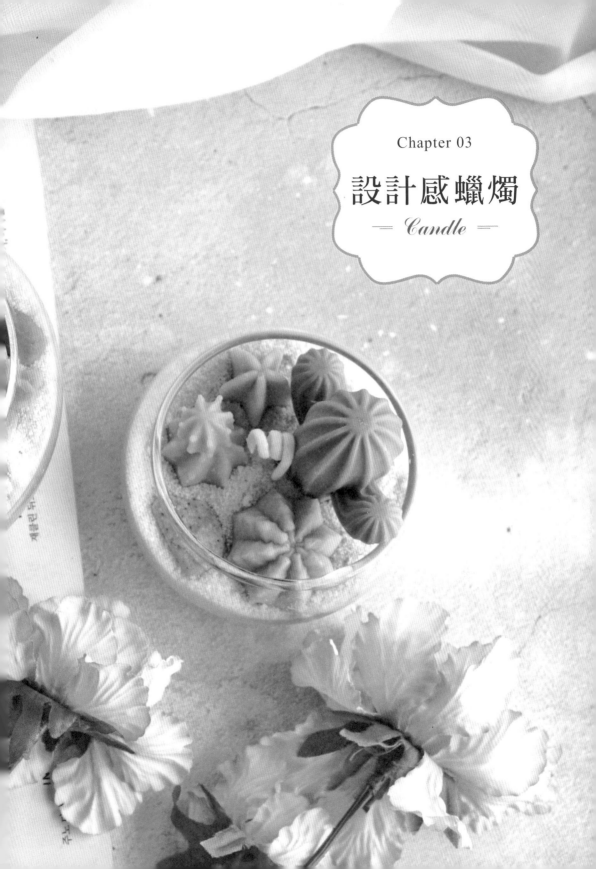

Chapter 03

設計感蠟燭
― *Candle* ―

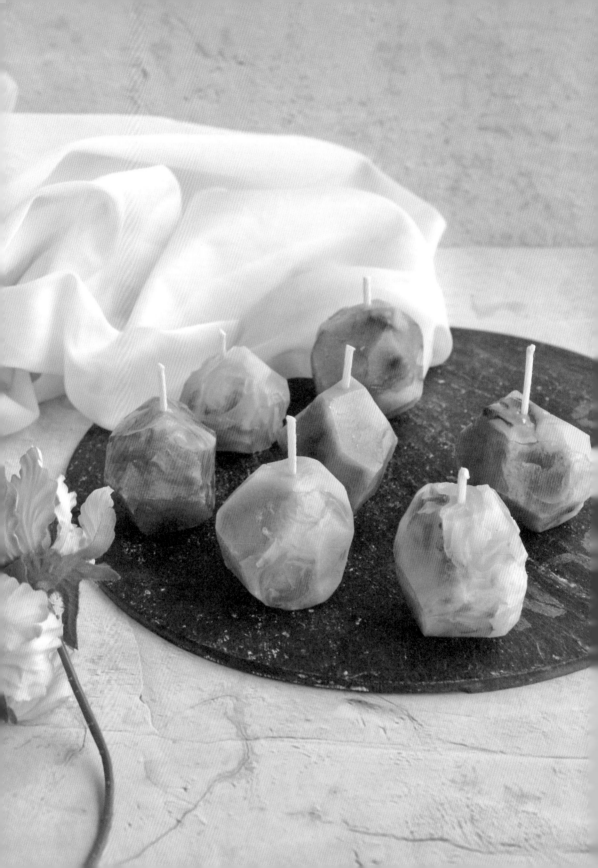

誕生石蠟燭

Birthstone candle

利用石蠟的半透明特性，可製作出大小不同、外型、顏色的蠟燭樣式；利用這技法可以製作出 12 種誕生石蠟燭，因此這些蠟燭在特別的日子裡，也可做成特別的禮物致贈給他人。

難易度 ★★　·　製作時間 1小時　·　燃燒時長 6小時

材料	道具
標準石蠟 140	電陶爐
沾蠟蠟芯	熱風槍
烘焙紙／牛油紙	不鏽鋼燒杯
油土	溫度計
亮粉	電子秤
金箔	攪拌棒
固體染料	美工刀
	竹籤

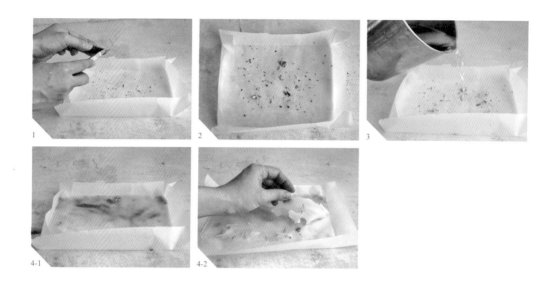

1. 將烘焙紙摺成長方形器皿形狀，將固體色塊以細粉狀削入。

2. 可用相近色系搭配顏色，之後加入1～2種重點色系重點強調。削落的色塊細粉
 均勻分布後，加入少量亮粉或金箔。

3. 石蠟加熱熔化至100℃時倒入烘焙紙，倒入時需使顏色自然地散開熔化及混合。

4. 最外圍開始凝固時，將凝固的蠟片剝落，往中間處放入。

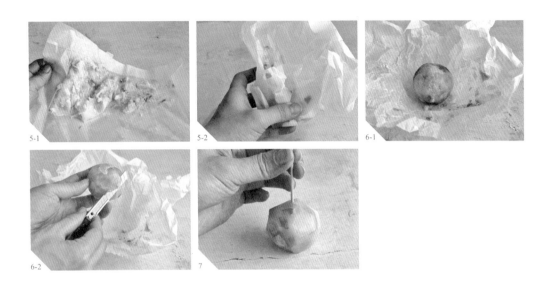

5-1　　　　　　　5-2　　　　　　　6-1

6-2　　　　　　　7

5. 蠟完全凝固前，把烘焙紙攤開，將烘焙紙揉成團狀後打開，反覆同樣動作使蠟
　　成為圓球狀。

6. 圓球狀蠟還殘留溫度熱氣之前，使用美工刀削出寶石角度。

7. 使用竹籤穿出燭芯孔後，將燭芯穿過蠟燭即完成誕生石蠟燭。

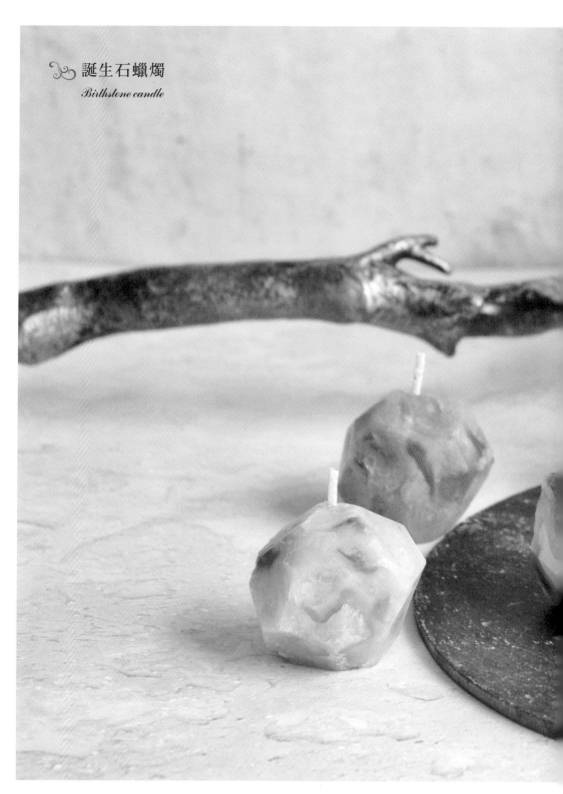

誕生石蠟燭
Birthstone candle

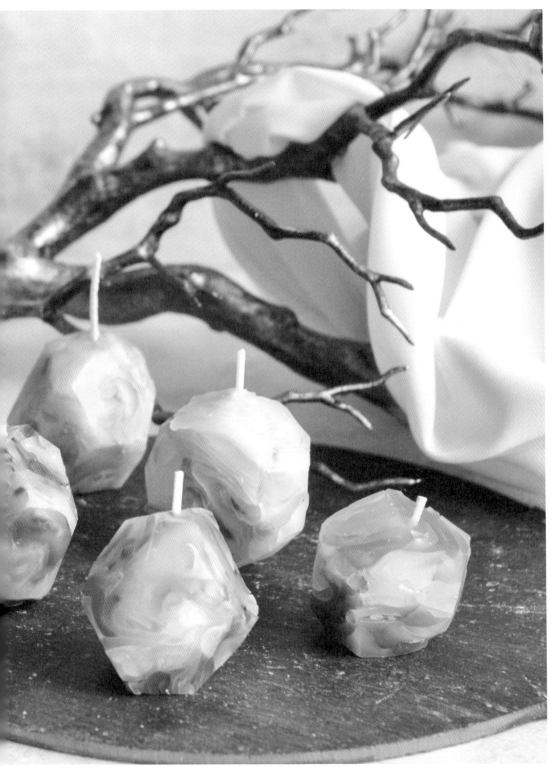

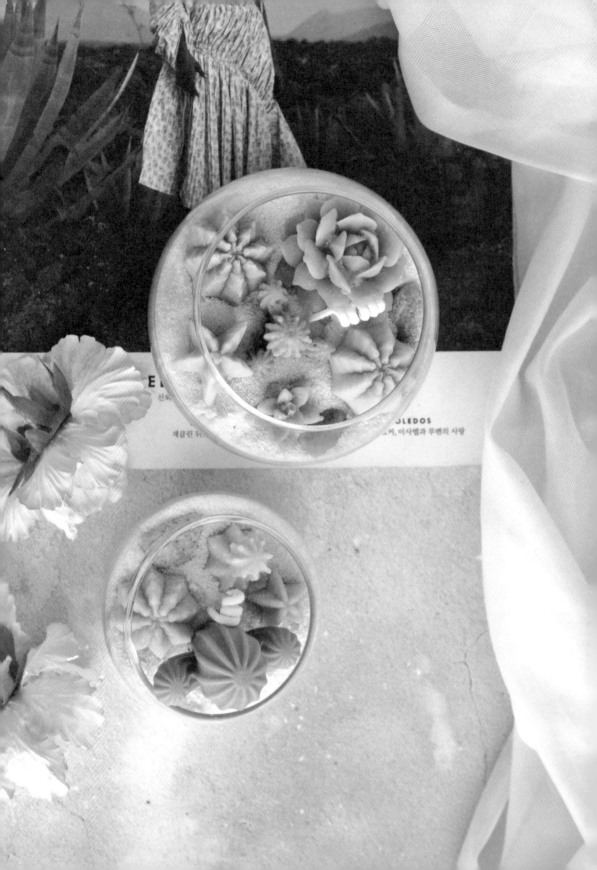

仙人掌蠟燭

Cactus candle

模擬栽種仙人掌花盆般，在棕櫚蠟上放上仙人掌造型柱狀蠟燭，製作成一款兼具造景觀賞用途的植栽蠟燭。製作仙人掌蠟燭時，不只使用單一顏色製成，而是選用多彩色系加深作品的豐富活潑感，也能添加更多樂趣，做出具真實感且多變化的仙人掌蠟燭。

難易度 ★★★　·　製作時間 2小時　·　燃燒時長 18小時

材料	道具
柱狀用大豆蠟	電陶爐
容器用大豆蠟	熱風槍
雪花結晶棕櫚蠟	不鏽鋼燒杯
沾蠟蠟芯	溫度計
燭芯座貼紙	電子秤
香精（FO）	攪拌棒
裝飾用小石頭	紙杯
固體染料	小鑷子
液體染料	竹籤
容器	燭芯架
	仙人掌模具

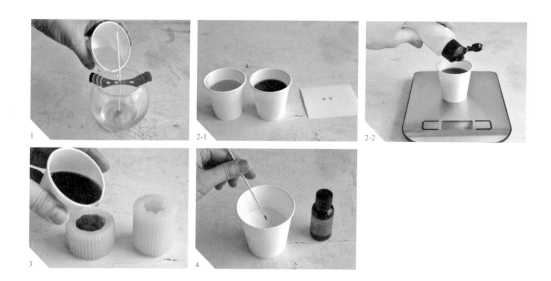

1. 燭芯固定至溫熱的容器中，將容器大豆蠟加熱熔化，加入香精攪拌均勻後，溫度達65℃時倒入容器。

2. 使用柱狀用大豆蠟加熱熔化，調製兩種顏色後，加入香精攪拌均勻。

3. 兩個顏色的柱狀大豆蠟溫度達75℃時，依序分別倒入仙人掌模具中。

4. 尚未加熱的原型棕櫚蠟裝至紙杯中，使用竹籤沾取少量液體顏料，放入杯中攪拌使蠟染色，當作裝飾砂石。

5-1

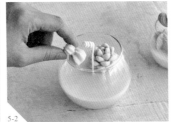

5-2

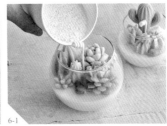

6-1

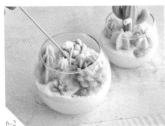

6-2

5. 使用熱風槍將完全凝固的容器蠟燭表面稍微加熱，表面熔化後放上脫模後的仙
人掌蠟燭固定。

6. 將染色完成的棕櫚蠟砂石倒入仙人掌周邊裝飾，使用竹籤將其稍微整理完後，
即完成仙人掌蠟燭。

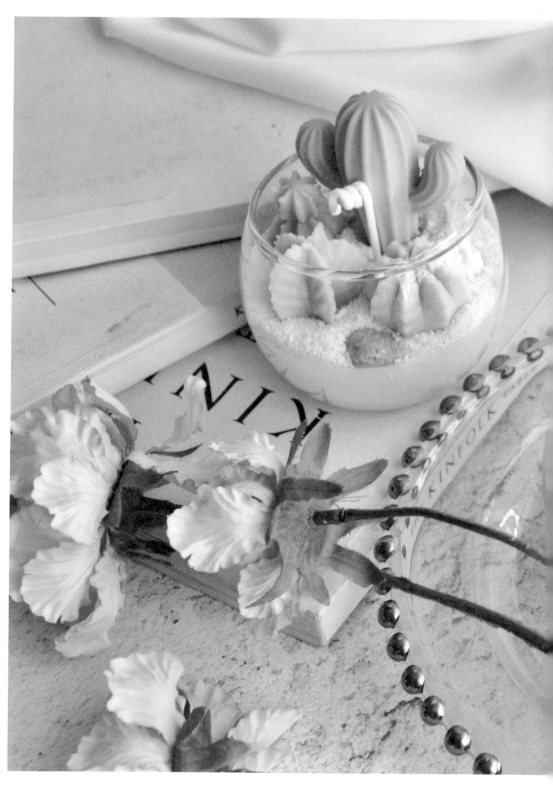

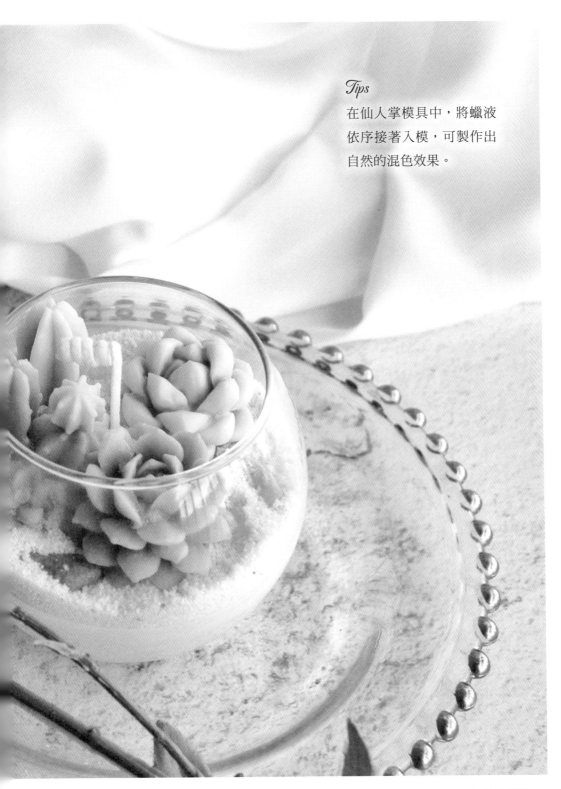

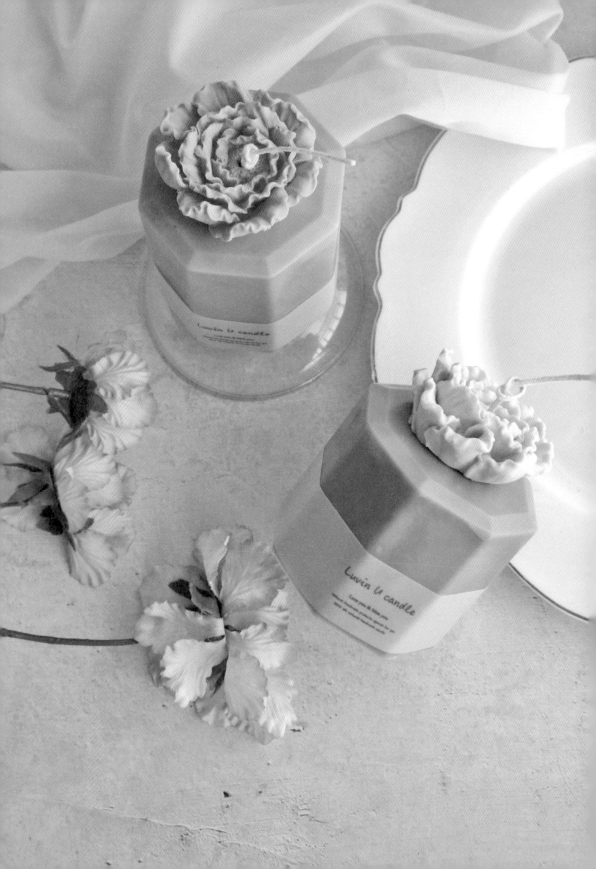

極光蠟燭

Aurora candle

極光蠟燭顧名思義，是一款像極光般可以呈現出多種顏色的蠟燭。製作時，色彩搭配與調色是相當重要的一環，以及過程中需要注意維持的溫度，最後必須有效利用蠟的特性來完成作品。

難易度 ★★★★ ・ 製作時間 2小時 ・ 燃燒時長 24小時

材料	道具
柱狀用大豆蠟	電陶爐
白色蜂蠟（精緻）	熱風槍
棉芯	不鏽鋼燒杯
香精	溫度計
油土	電子秤
紙	攪拌棒
染料	紙杯
蠟燭膠（Candle Glue）	鋁製模具
	花造型模具
	穿芯針

 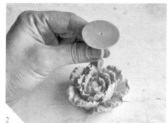

花造型蠟燭製作方法

1. 柱狀用大豆蠟加熱熔化後，調製兩種顏色。溫度達75℃時，依序倒入溫熱的花造型模具中，讓顏色自然混合。

2. 完全凝固後脫模。穿芯針用熱風槍加熱後，於花朵中心穿出燭芯孔。

1. 燭芯穿過鋁製模具後，用油土黏住底部隙縫，並將紙張貼上。

2. 大豆蠟與白色蜂蠟以1:1比例混合後，加熱熔化，調製3種顏色蠟液。

3. 將蠟打發至濃稠接近粥狀。

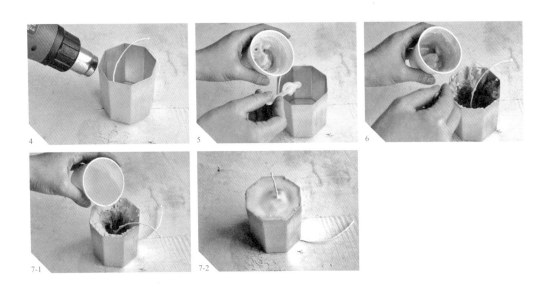

4. 使用熱風槍將鋁製模具吹至溫熱狀態。

5. 將打發好的3種顏色蠟液均勻倒入模具底部。

6. 模具周邊使用塗抹的方式，將打發顏色蠟液，交錯塗抹至模具周邊。

7. 模具周邊塗抹的蠟達一定厚度時，倒入70℃柱狀大豆蠟，接著靜置等待完全凝固。

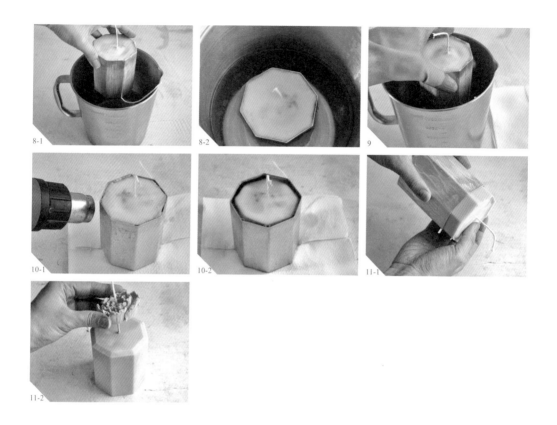

8. 凝固完成的蠟燭浸泡至裝有75℃熱水的容器中，使邊緣蠟稍微熔化。

9. 模具邊緣蠟融化約0.5cm左右時，將模具從水中取出。

10. 使用熱風槍吹模具，將模具內的空氣、氣泡向上吹出，使氣泡消失。

11. 完全凝固後脫模，將製作完成的花蠟燭使用蠟燭膠固定黏貼，即完成極光蠟燭。

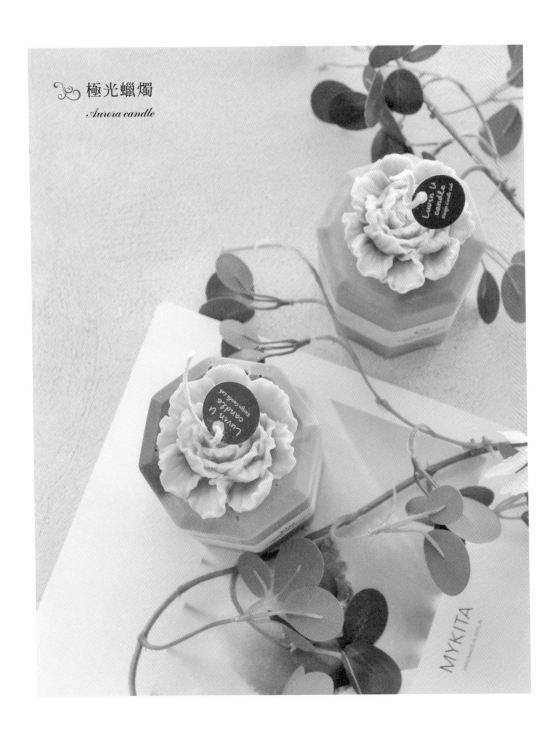

極光蠟燭

Aurora candle

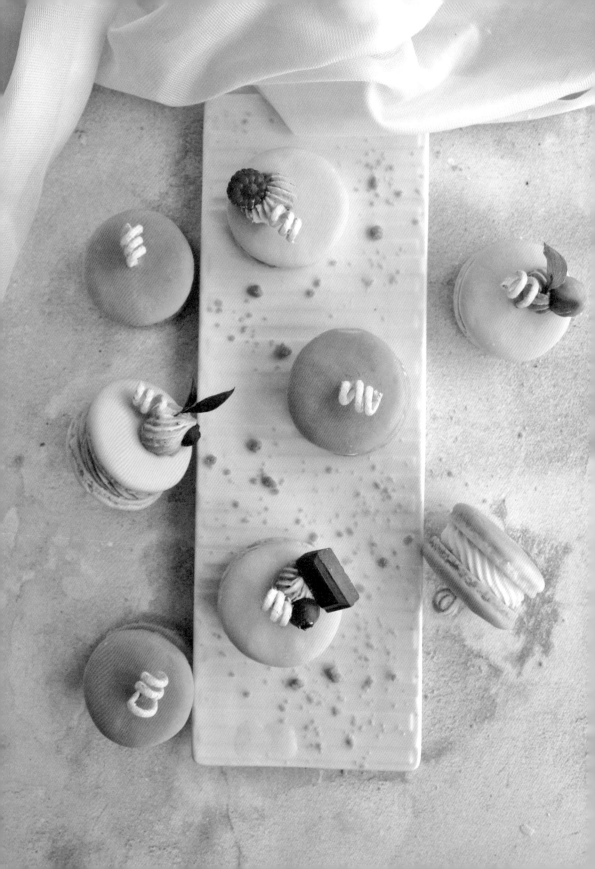

馬卡龍蠟燭

Macaron candle

綿密飽滿的奶油內餡是馬卡龍蠟燭的靈魂，因此將蠟液打發至
乳化成型的奶油蠟過程，是相當重要的一個環節。將馬卡龍餅
殼與奶油餡料結合後，可以在表面裝飾水果或巧克力樣式的蠟
燭，增添層次豐富感。

難易度 ★★★　·　製作時間 2小時　·　燃燒時長 6小時

材料	道具
柱狀用大豆蠟	電陶爐
標準石蠟 140	熱風槍
容器用大豆蠟	不鏽鋼燒杯
沾蠟燭芯	溫度計
香精（FO）	電子秤
油土	攪拌棒
染料	紙杯
擠花袋	馬卡龍模具
	穿芯針
	攪拌器
	擠花嘴

1. 柱狀大豆蠟加熱熔化，調色完後加入香精攪拌均勻，溫度達75℃時倒入溫熱的 馬卡龍模具。

2. 模具內的蠟凝固8成時，使用穿芯針穿出燭芯孔洞。

3. 馬卡龍蠟燭完全凝固時脫模。

4. 容器大豆蠟加熱熔化後分裝至紙杯中，加入7％香精攪拌均勻後，靜置等候杯中 表面產生薄膜。

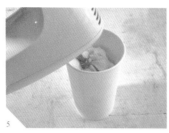

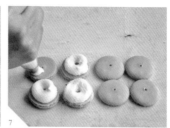

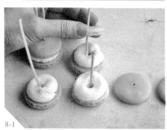
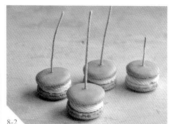

5. 使用攪拌器將蠟液打發。

6. 打發過程：使用攪拌機⇨稍冷卻⇨使用攪拌機⇨稍冷卻，反覆動作至用攪拌器
舀起不滴落，前頭尖角為下垂程度，即完成鮮奶油蠟製作。

7. 將打發的鮮奶油蠟裝入擠花袋中，擠在馬卡龍上頭。

8. 將燭芯穿過鮮奶油馬卡龍後，再把上半部的馬卡龍放上輕壓。等待打發的鮮奶
油蠟完全凝固，馬卡龍、鮮奶油蠟及燭芯會完全貼合，即完成馬卡龍蠟燭。

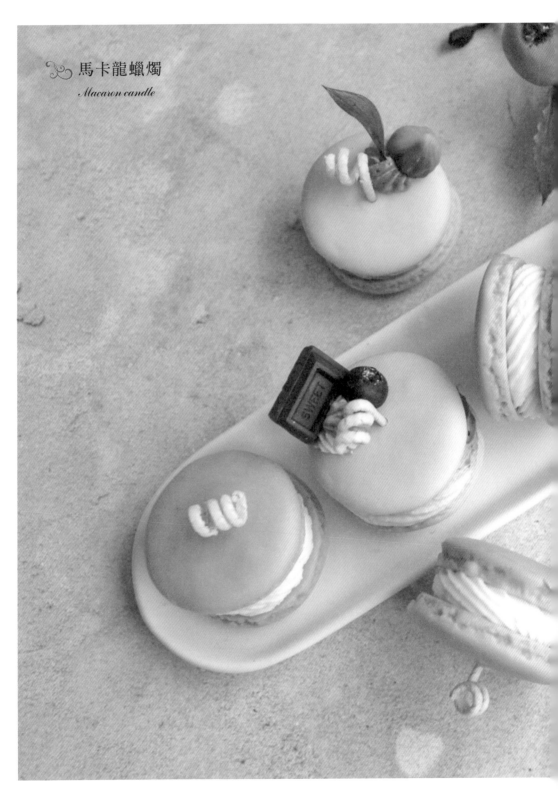

馬卡龍蠟燭

Macaron candle

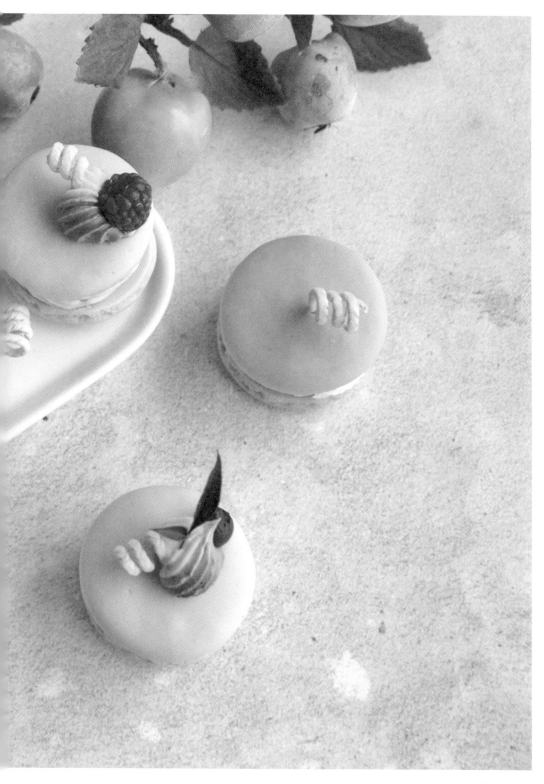

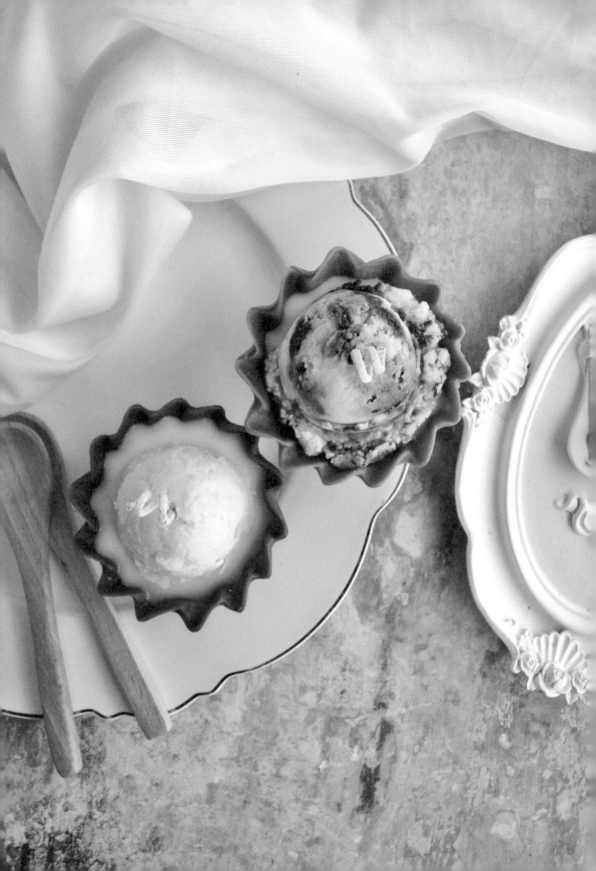

冰淇淋蠟燭

Ice cream candle

冰淇淋蠟燭將是將蠟液以打發方式至乳化狀態後，所製作而成的作品。冰淇淋蠟燭除了單色呈現，也可以將不同顏色混合後，呈現出多種口味樣式的設計蠟燭，是一款很適合炎炎夏日使用的造型蠟燭。

難易度 ★★★★　·　製作時間 2小時　·　燃燒時長 10小時

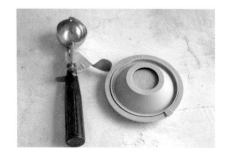

材料	道具
柱狀用大豆蠟	電陶爐
標準石蠟 140	熱風槍
容器用大豆蠟	不鏽鋼燒杯
沾蠟燭芯	溫度計
香精（FO）	電子秤
油土	攪拌棒
染料	紙杯
	餅乾模具
	穿芯針
	冰淇淋杓子

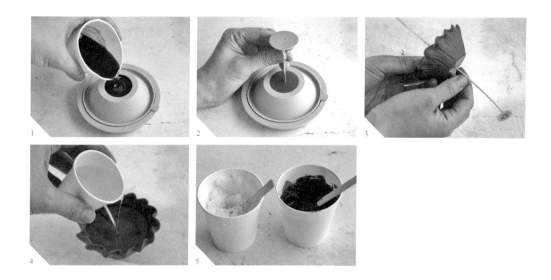

1. 柱狀大豆蠟加熱熔化調色，加入香精攪拌均勻後，溫度達75℃時倒入溫熱的餅乾樣式模具中。

2. 模具內的蠟80%凝固時，使用穿芯針穿出燭芯孔洞。

3. 完全凝固後脫模，將燭芯穿過蠟燭。

4. 容器大豆蠟加熱熔化，加入7%香精攪拌均勻後，溫度達60℃時倒入餅乾蠟燭內。

5. 石蠟與柱狀用大豆蠟以1:1比例計量混合後，加入染料攪拌均勻，將蠟液打發至濃稠接近粥狀態。

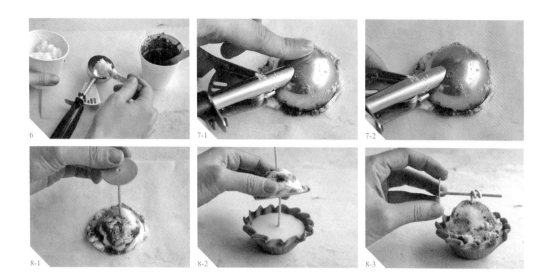

6. 將打發好的蠟，混合填滿冰淇淋挖杓。

7. 輕壓冰淇淋挖杓，使冰淇淋蠟燭從挖杓中脫落。

8. 利用穿芯針在冰淇淋中心點穿出燭芯孔洞，並將其穿過燭芯與餅乾蠟燭連接後，即完成冰淇淋蠟燭。

冰淇淋蠟燭
Ice cream candle

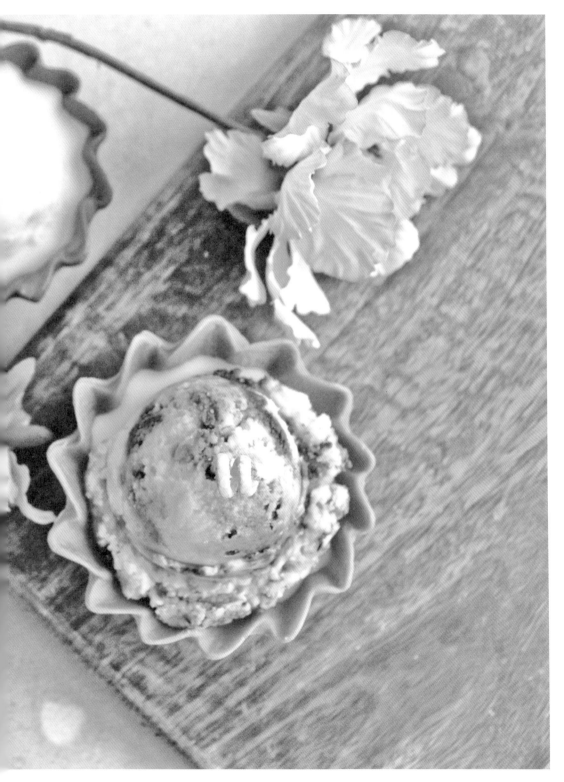

氣泡飲料蠟燭

Ade candle

利用果凍蠟的透明感製成氣泡飲料蠟燭。為了使冰塊蠟燭與飲料可以自然的混合在一起，製作時須特別注意溫度與蠟液的倒入順序，即能呈現一款具有漸層透明感、相當擬真的一杯氣泡飲料蠟燭作品。

難易度 ★★★★　·　製作時間 1小時30分　·　燃燒時長 8小時

材料	道具
MP 果凍蠟	電陶爐
HP 果凍蠟	熱風槍
沾蠟燭芯	不鏽鋼燒杯
染料	溫度計
白色顏料	電子秤
（White Pigment Chips）	攪拌棒
容器	竹籤

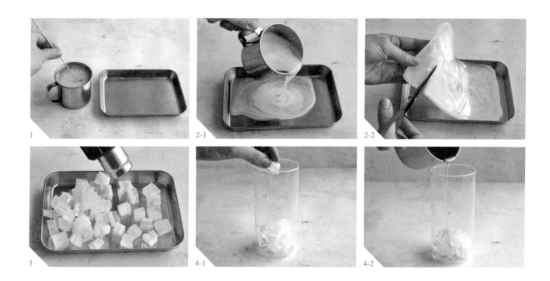

1. 將白色顏料（White Pigment Chips）加入加熱後的HP果凍蠟，使顏色稍微溶解散開。

2. 將蠟液倒入鐵盤，凝固後使用剪刀剪成冰塊狀。

3. 利用熱風槍稍微吹整表面，可提高透明度做出更加晶瑩剔透的冰塊造型。

4. 將冰塊蠟燭放入容器內裝滿¼左右後，將加熱熔化、調色完成溫度達90℃的MP果凍蠟，倒入杯中。

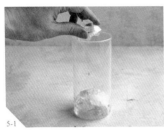 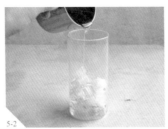 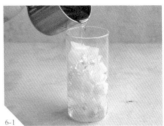

5-1　　　　5-2　　　　6-1

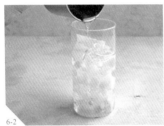

6-2

5. 追加放入少量冰塊蠟後，調製比第一層顏色還要淡色系的MP果凍蠟，倒入杯中。

6. 再追加少量冰塊蠟，倒入透明MP果凍蠟後，再接著調製比最頂層蠟液顏色還要淡的MP果凍蠟，倒入杯中。

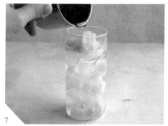

7 8-1 8-2

7. 再加入少量冰塊蠟，最後調製頂層MP果凍蠟顏色，倒入杯中。

8. 蠟燭完全凝固後，使用竹籤在中心點穿出燭芯孔，穿過燭芯即完成氣泡飲料蠟燭。

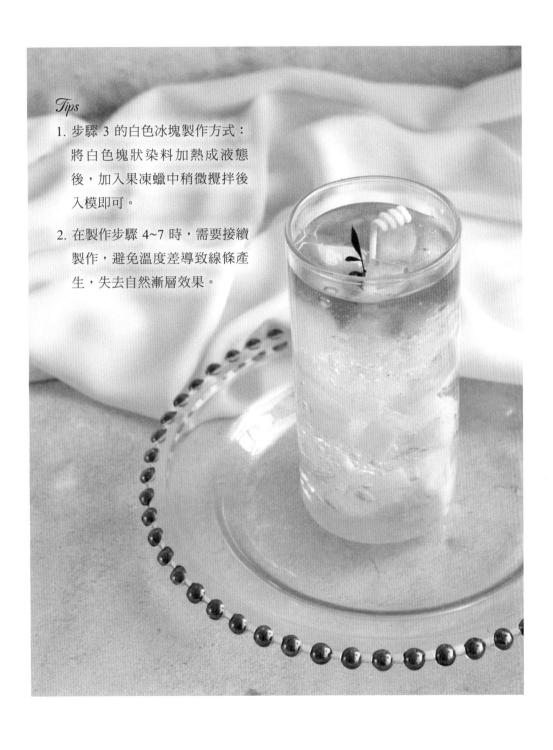

Tips

1. 步驟 3 的白色冰塊製作方式：
 將白色塊狀染料加熱成液態
 後，加入果凍蠟中稍微攪拌後
 入模即可。

2. 在製作步驟 4~7 時，需要接續
 製作，避免溫度差導致線條產
 生，失去自然漸層效果。

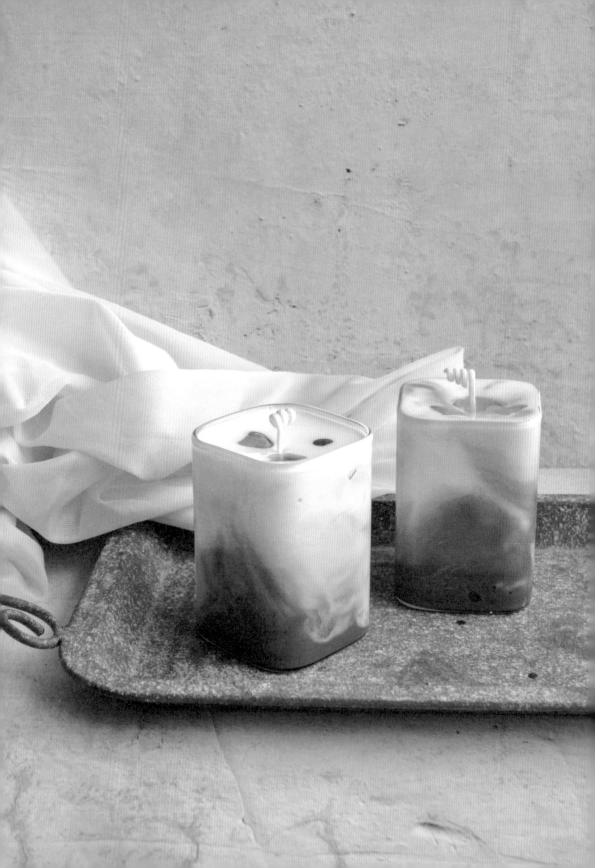

拿鐵蠟燭

Latte candle

拿鐵蠟燭的製作方式與氣泡飲料蠟燭相同。為了使漸層效果完美呈現，製作時須搭配熱風槍一同操作。選擇製作拿鐵蠟燭的容器時，要注意設計感雖然重要，但更重要的是需注意容器的耐熱程度。

難易度 ★★★★　·　製作時間 2小時　·　燃燒時長 10小時

材料	道具
MP 果凍蠟	電陶爐
HP 果凍蠟	熱風槍
沾蠟燭芯	不鏽鋼燒杯
液體染料	溫度計
白色顏料	電子秤
（White Pigment Chips）	攪拌棒
容器	竹籤

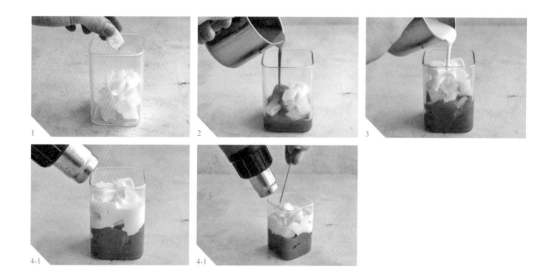

1. 如同氣泡飲料蠟燭的冰塊蠟燭製作方式，將製作好的冰塊蠟放入容器中。

2. 將白色顏料（White Pigment Chips）加入熔好的MP果凍蠟，使透明度消失後，加入染料調出咖啡色系，溫度達90℃時倒入容器。

3. 再追加放入冰塊後，使用白色顏料（White Pigment Chips）將熔好的MP蠟調出牛奶色系，溫度達90℃時倒入容器。

4. 使用熱風槍吹容器外圍及蠟燭內側，使蠟液稍微溶解。

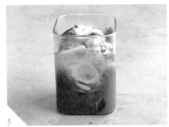
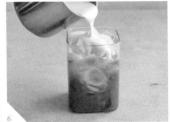
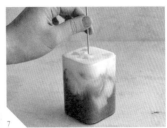

5. 使用竹籤將稍微溶解的蠟自然混合，讓咖啡色與牛奶色間線消失，呈現出咖啡與牛奶自然混合的效果。

6. 加入冰塊蠟，將調好的牛奶色蠟液倒入容器後，待完全凝固。

7. 使用竹籤在中心點穿出燭芯孔，穿過燭芯即完成拿鐵蠟燭。

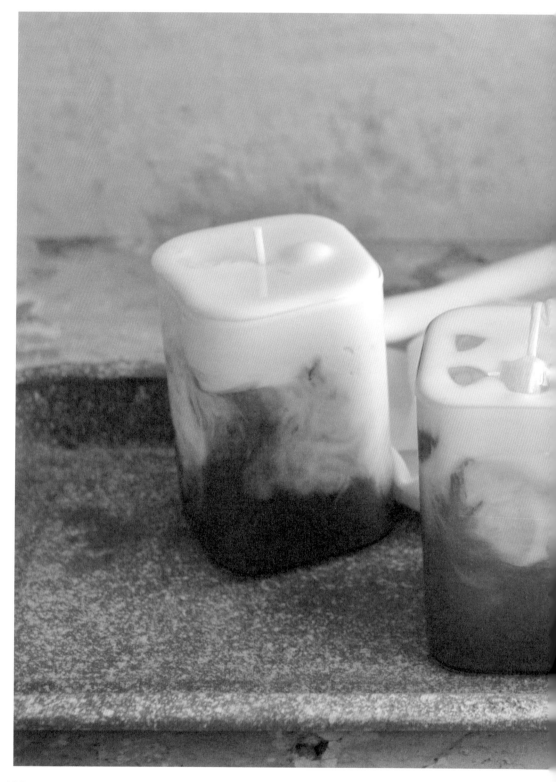

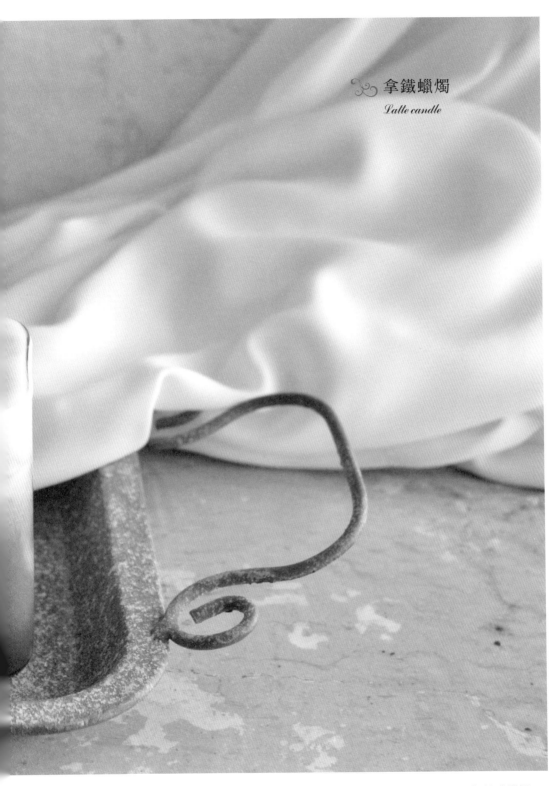

拿鐵蠟燭

Latte candle

普普風蠟燭

Dot candle

普普風蠟燭是利用蜂蠟特有的黏性設計製作而成。製作時，如
果普普風圓點完全使用同一色系呈現，多少會給人單調無趣感，
因而建議色彩與大小運用上，可使用多樣色系及不同大小的圓
點，來增添作品活潑感。

難易度 ★★★　　·　製作時間 1小時　　·　燃燒時長 6小時

材料	道具
柱狀用大豆蠟	電陶爐
黃蜂蠟（未精緻）	熱風槍
沾蠟燭芯	不鏽鋼燒杯
染料	溫度計
白色顏料	電子秤
（White Pigment Chips）	攪拌棒
油土	擠花嘴
水	香氛片模具
	PC 模具

1. 加熱熔化的黃蜂蠟調好顏色，溫度達90℃時倒入模具中。

2. 蠟片溫度達38℃時脫模。

3. 使用花嘴前端，在蠟片上蓋出原點樣式蠟片。（可製作多種顏色使用）

4. 將原點蠟片按壓黏貼至PC模具內側。

5. 顏色與位置先構想好再黏貼。

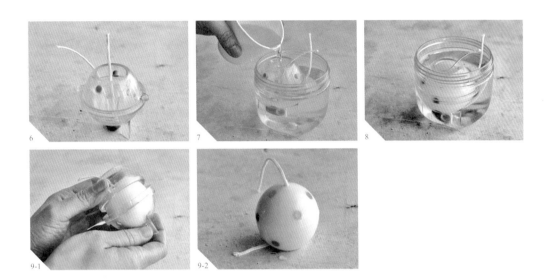

6. 將燭芯穿過模具，使用油土將燭芯孔牢固地固定。

7. 將模具放入水中，將加熱熔化、溫度達75℃的大豆蠟倒入模具。

8. 水可使大豆蠟快速凝固，因而可以保護黏貼在模具內的蜂蠟不脫落，與大豆蠟
 一同冷卻凝固。

9. 完全凝固時脫模，將燭芯整理後即完成普普風蠟燭。

ZY SUMMER
게으른 여름

명 않고 있어야 하는 계절이다.
에 드러누워서
시하는 것이다.
물 가지 방법이 있다.

AGNES THOR

주변을 둘러보세요
변화무쌍한 등불의 왕국에서는 검손해지세요.
이 무친구들의 ___ 분들아 주세요.
의 생명체는

普普風蠟燭

Dot candle

禮物盒蠟燭

Ribbon box candle

利用蜂蠟特有黏性與堅硬的柱狀蠟燭，來模擬禮物包裝製成可
愛又質感滿分的蝴蝶結禮物盒蠟燭吧。特有黏性雖然是蜂蠟的
優點，但容易沾染灰塵與指紋也是其缺點，因此製作時須留意
周邊的環境整潔。

難易度 ★★★★　·　製作時間 2小時　·　燃燒時長 10小時

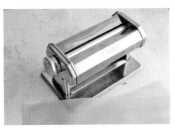

材料

柱狀用大豆蠟	染料
養蜂場黃蜂蠟	白色顏料
（未精緻）	（White Pigment Chips）
沾蠟燭芯	油土

道具

電陶爐	攪拌棒	矽膠盤模具
熱風槍	壓麵機	穿芯針
不鏽鋼燒杯	矽膠軟墊片	竹籤
溫度計	切割墊	尺
電子秤	PC 模具	美工刀

1. 大豆蠟加熱熔化調色，溫度達75℃時倒入溫熱的模具中。

2. 模具內的蠟80%凝固時，使用穿芯針穿出燭芯孔洞。

3. 在加熱熔化的黃蜂蠟中加入白色顏料（White Pigment Chips）脫色，使顏色變淺。

4. 在淺色蜂蠟中，調出喜好的顏色後，溫度達90℃時倒入矽膠盤模具。

5. 準備好脫模的柱狀蠟燭及兩種顏色的黃蜂蠟片。

6-1

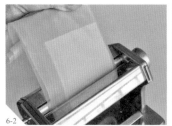

6-2

7-1

7-2

8

6. 將蜂蠟片放入矽膠軟墊片內後，放入壓麵機，由最大號數開始階段式壓製。

7. 將兩片壓薄後的蜂蠟片，裁切8條、兩種尺寸的蠟片。

8. 將兩條黏性佳的蜂蠟交疊後，按壓使兩條蠟條自然貼合，將這8條蜂蠟片製作成禮物蠟燭緞帶。

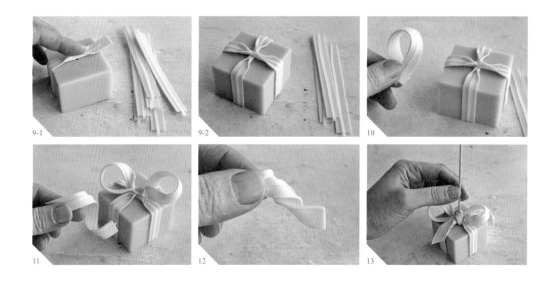

9. 將緞帶蠟片固定至柱狀蠟燭側邊，延續上來正面後將緞帶頂端對折捏緊，固定黏貼在正中間位置（多餘的緞帶部分直接捏除）。其餘三面同第一面做法。

10. 取一條緞帶蠟片，頭尾不對稱相疊對折捏緊（如圖將弧度自然呈現），將蝴蝶結耳朵部分製作完成後，固定至禮物盒頂端中心點。

11. 取一條緞帶蠟片，沿著食指環繞做出自然弧度感，順著蝴蝶結耳朵黏貼。

12. 取一小緞帶捲成螺旋形，製作出蝴蝶結後固定至中央。

13. 使用竹籤在中心點穿出燭芯孔後，將燭芯穿入。

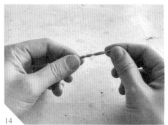
14

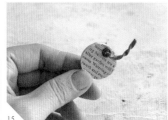
15

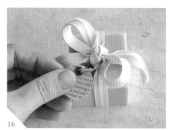
16

14. 取一條細蠟片捲成螺旋形，製作出裝飾吊牌綁繩。

15. 將製作好的綁繩穿過事先製作好的吊牌蠟片。

16. 裝飾固定至蝴蝶結上即完成禮物和蠟燭。

Tips

1. 未精緻黃蜂蠟原色過黃，導致不易調色，因此將白色顏料（White Pigment Chips）加熱熔化後，加入蠟總量的 1% 使顏色變淺後，再加入喜好色素製作調色。

2. 如壓麵機為 7 段式，壓製時由最大號數開始，從 7 號、5 號、4 號的順序各壓製一次。

3. 壓製前如蠟片過硬感覺會裂掉時，可使用熱風槍稍微加溫後，放入壓麵機壓製。

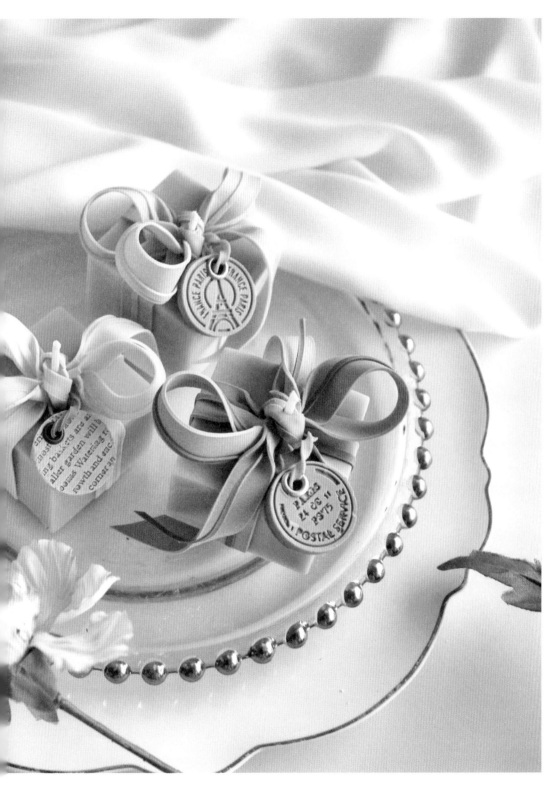

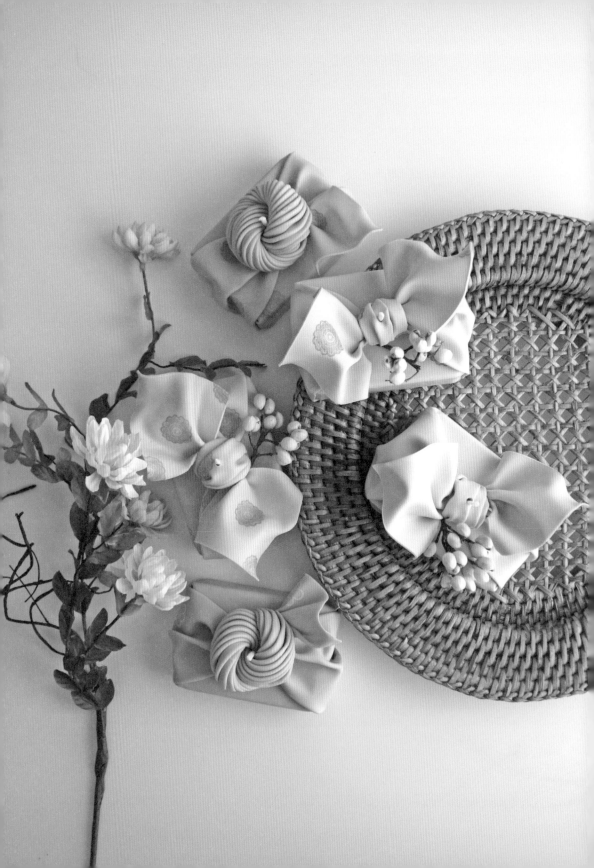

傳統韓式包裝盒蠟燭

Bojagi candle

傳統韓式包裝盒蠟燭是我親自設計創作的蠟燭作品。利用蜂蠟描繪出韓國傳統包裝的禮結，再與柱狀蠟燭結合而成的作品，透過蜂蠟的柔軟特性可呈現出各種不同造型的禮結樣式，傳達出特有的文化風情。

難易度 ★★★★★　·　製作時間 2小時　·　燃燒時長 12小時

材料

柱狀用大豆蠟	染料
養蜂場黃蜂蠟（未精緻）	白色顏料（White Pigment Chips）
沾蠟燭芯	裝飾果實

道具

電陶爐	壓麵機	竹籤
熱風槍	矽膠軟墊片	尺
不鏽鋼燒杯	切割墊	美工刀
溫度計	長方形模具	印章
電子秤	矽膠盤模具	油性印台
攪拌棒	穿芯針	

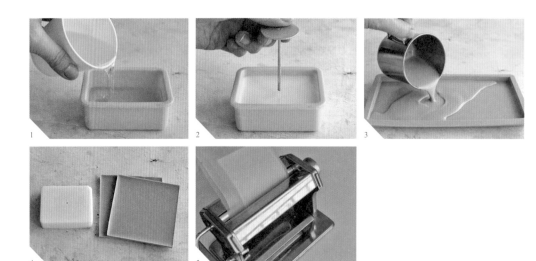

1. 大豆蠟加熱熔化，溫度達75℃時倒入長方形模具。

2. 模具內的蠟80%凝固時，使用穿芯針穿出燭芯孔洞。

3. 在黃蜂蠟中加入白色顏料（White Pigment Chips）脫色，讓顏色變淺。在淺色蜂蠟中調出喜好顏色，溫度達90℃時倒入矽膠盤模具。

4. 準備好脫模的柱狀蠟燭及調好顏色的黃蜂蠟片。

5. 將蜂蠟片放入矽膠軟墊片內後，放入壓麵機，階段式壓製出蠟片。

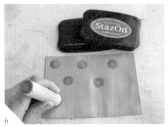
6

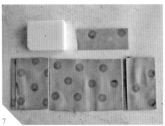
7

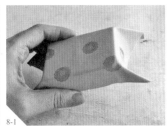
8-1

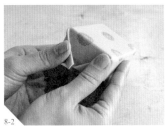
8-2

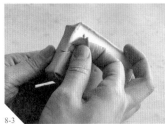
8-3

6. 在蠟片上印上喜好圖案的印章後,放置待乾。

7. 依造使用模具大小,裁切出適當大小蠟片。

8. 取一蠟片將柱狀蠟燭包覆起來,多餘部分裁切掉。

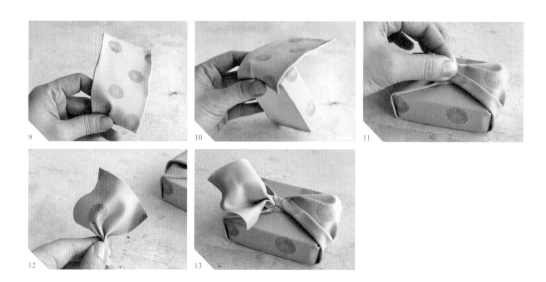

9. 取兩蠟片，將長邊向內折一點（約0.1cm）捏出自然線條感，短邊抓出小皺褶。

10. 將折好的蠟片，有立體感的固定在兩側。

11. 向上方中心點抓出自然皺褶感後固定（多餘部分捏除）。

12. 取兩蠟片抓出像葉子般的自然弧度，尾端抓皺，捏緊收尾。

13. 如照片將步驟12蠟片，固定至中心點（兩個蝴蝶結位置成對角線）。

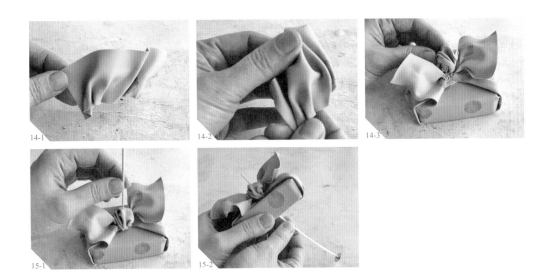

14. 取一長方形蠟片，抓出不規則皺褶後固定至中心點。

15. 使用竹籤在中心點穿出燭芯孔後，將燭芯穿入後即完成傳統韓式包裝盒蠟燭。

Tips

1. 未精緻黃蜂蠟原色過黃，導致不易調色，因此將白色顏料（White Pigment Chips）加熱熔化後，加入蠟總量的1%使顏色變淺後，再加入喜好色素製作調色。

2. 如壓麵機為 7 段式，壓製時由最大號數開始，從 7 號、5 號、4 號的順序各壓製一次。

3. 壓製前如蠟片過硬感覺會裂掉時，可使用熱風槍稍微加溫後，放入壓麵機壓製。

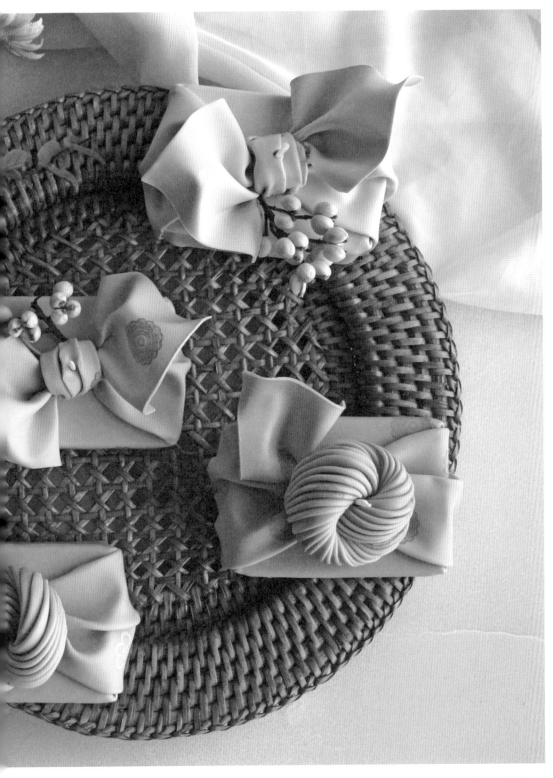

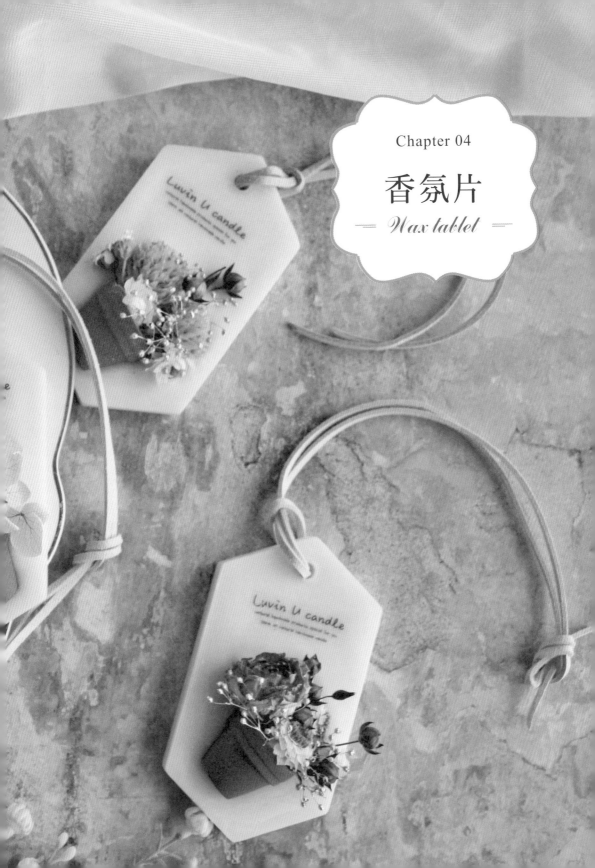

Chapter 04

香氛片
— *Wax tablet* —

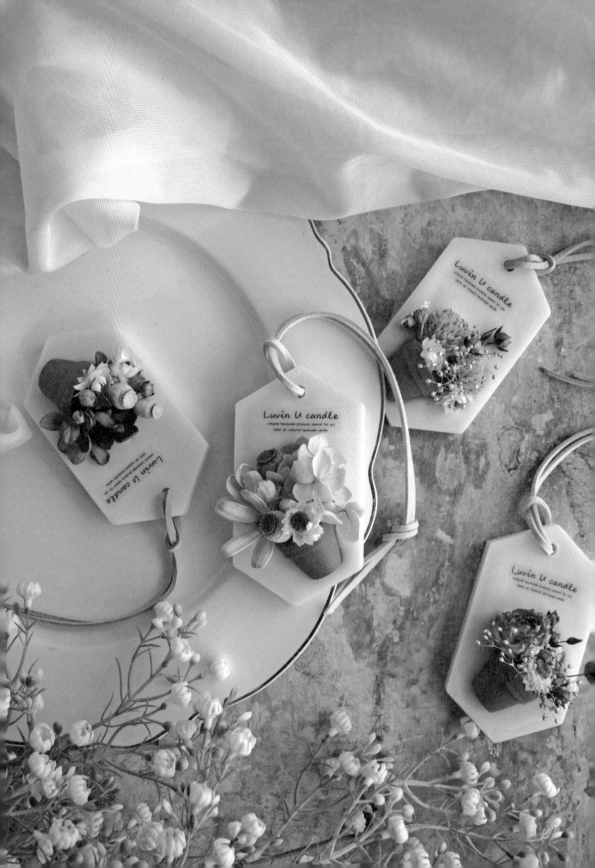

乾燥花香氛蠟片

Flower tablet

利用大豆蠟散香力佳的優點，可以製作成香氛蠟片。香氛蠟片比起大空間，更適合放置於小空間中，所散發出來的淡淡香氣嗅聞效果最好，同時也能當作空間裝飾品，為空間增添柔和的溫馨感。

難易度 ★★★ · 製作時間 1小時 · 香味效期 1個月

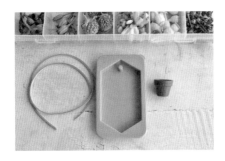

材料
柱狀用大豆蠟
香精（FO）
裝飾綁繩
迷你花盆
乾燥花

道具
電陶爐
熱風槍
不鏽鋼燒杯
溫度計
電子秤
攪拌棒
紙杯
小鑷子
香氛片模具

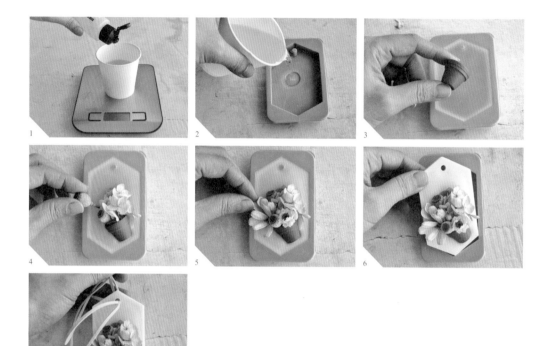

1. 大豆蠟加熱熔化，加入香精後攪拌均勻。

2. 大豆蠟溫度達75℃時，倒入溫熱的模具中。

3. 模具中的六個角開始變白凝固時，將迷你花盆放入模具。

4. 將事先準備好的乾燥花放入花盆中裝飾。

5. 乾燥花挑選時，需注意整體大小比例，是否搭配所選香精味道。

6. 完全凝固後脫模。

7. 繫上裝飾繩即完成乾燥花香氛蠟片。

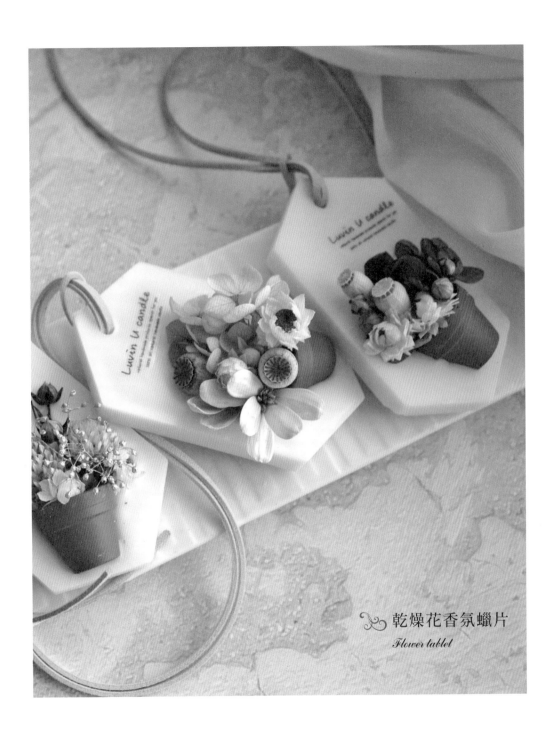

乾燥花香氛蠟片
Flower tablet

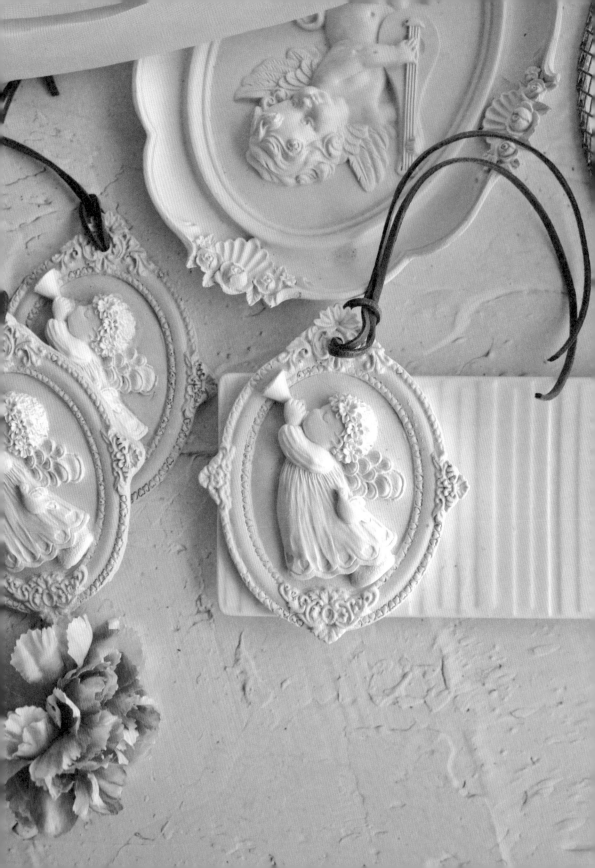

雙色石膏香氛片

Two-tone plaster powder

雙色石膏香氛片的學習重點，是如何在一個模具中使用兩種顏色來完成作品的技法，並且兩種顏色的線條乾淨分明。另外，如石膏香氛片的香味效期過了，可以在石膏香氛片背面滴上精油或香精，即可持續使用。

難易度 ★★　·　製作時間 1小時　·　香味效期 3個月

材料	道具
石膏粉	電子秤
香精（FO）	攪拌棒
裝飾綁繩	紙杯
水	香氛片模具
乳化劑	
水彩	
濕紙巾	

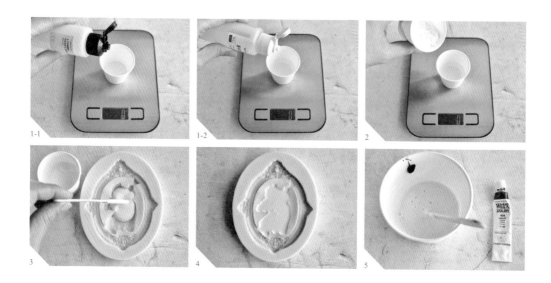

1. 將水、香精與乳化劑倒入紙杯計量後攪拌均勻。

2. 計量石膏粉，加入紙杯。

3. 將攪拌好的石膏粉漿，倒入小天使模具中，並且用攪拌棒輕敲模具，使粉漿填滿小天使的模具輪廓隙縫。

4. 使用濕紙巾將小天使模具外殘留的石膏粉漿擦拭乾淨，讓小天使輪廓線條清楚分明後，待稍微凝固。

5. 將水、香精、乳化劑與石膏粉，倒入紙杯計量後攪拌均勻。將水彩擠在杯中邊緣，使用攪拌棒將水彩及石膏粉漿攪拌均勻。

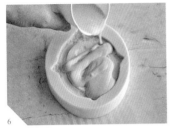
6

7

8-1

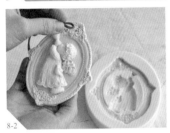
8-2

6. 從邊緣處將石膏粉漿倒入模具中填滿模具。

7. 輕輕拍打模具周邊,使石膏粉漿可均勻散開。

8. 完全凝固後脫模,繫上裝飾繩即完成雙色石膏香氛片。

大理石紋石膏香氛片

Marble plaster powder

大理石紋石膏香氛片是利用水彩勾畫出大理石紋路製成的作品，可以活用各種不同的模具來呈現不同的視覺效果。如石膏香氛片的香味效期過了，可以在石膏香氛片背面滴上自己喜歡的精油或香精味道，即可持續使用。

難易度 ★★★ ・ 製作時間 1小時 ・ 香味效期 4個月

材料	道具
石膏粉	電子秤
香精（FO）	攪拌棒
裝飾綁繩	紙杯
水	香氛片模具
乳化劑	裝飾小天使模具
水彩	
濕紙巾	
快乾	

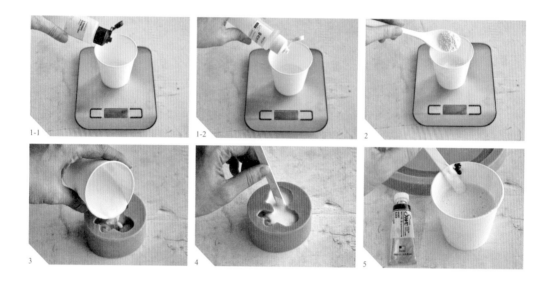

1. 將水、香精與乳化劑倒入紙杯計量後攪拌均勻。

2. 計量石膏粉，加入紙杯中。

3. 將石膏粉漿倒入裝飾小天使模具中。

4. 使用攪拌棒，輕敲模具，使石膏粉漿填滿小天使模樣隙縫。

5. 將水、香精、乳化劑與石膏粉，倒入紙杯計量後攪拌均勻。將水彩擠在杯中邊緣。

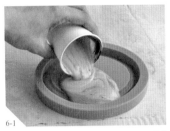
6-1

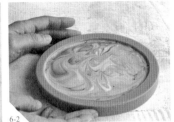
6-2

7

8

6. 水彩不要完全攪拌至石膏粉中，稍微攪拌至大理石紋路出現後，即可倒入香氛片模具中。

7. 完全凝固後即可脫模，靜置1~2天，待濕氣完全蒸發乾燥。

8. 使用快乾將小天使固定在喜好位置，即完成大理石紋石膏香氛片。

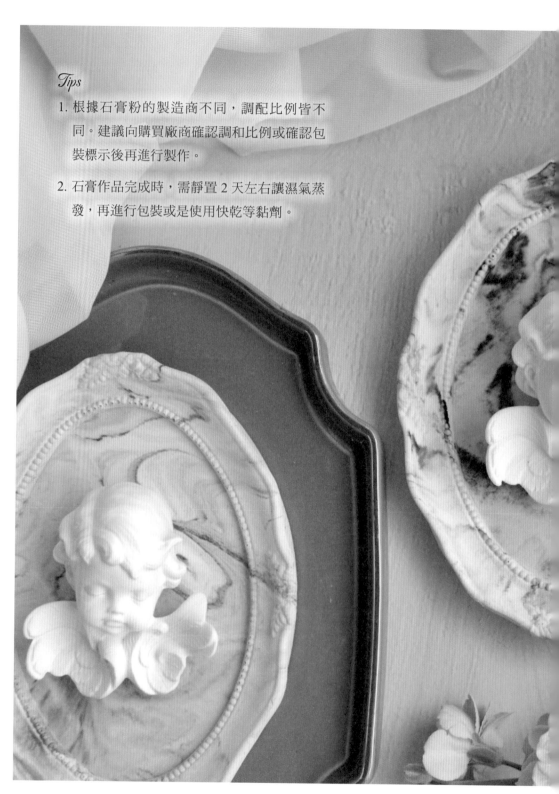

Tips

1. 根據石膏粉的製造商不同，調配比例皆不同。建議向購買廠商確認調和比例或確認包裝標示後再進行製作。

2. 石膏作品完成時，需靜置 2 天左右讓濕氣蒸發，再進行包裝或是使用快乾等黏劑。

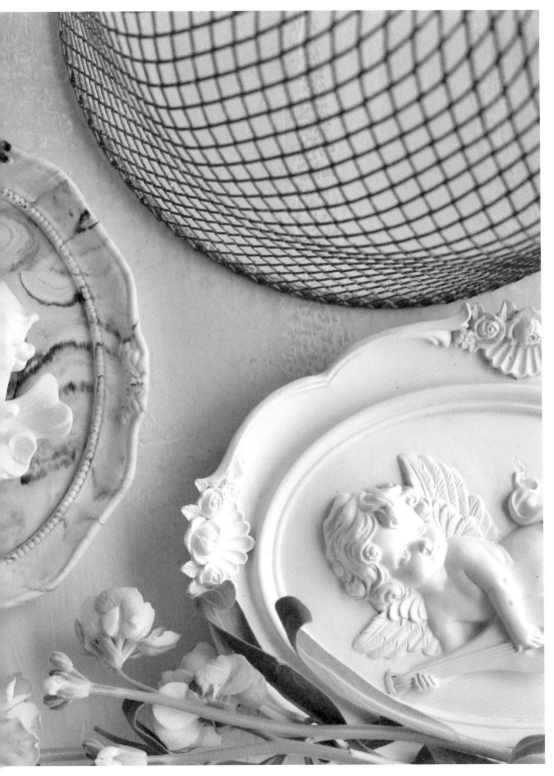

2AF145

夢幻絕美‧韓式香氛蠟燭：

蜂蠟 × 大豆蠟 × 棕櫚蠟 × 果凍蠟，一次學會 30 款職人經典工藝

作　　　者	金惠美
譯　　　者	涂敏葳
責 任 編 輯	溫淑閔
主　　　編	溫淑閔
版 面 構 成	江麗姿
封 面 設 計	走路花工作室

行 銷 專 員	辛政遠、楊惠潔
總 編 輯	姚蜀芸
副 社 長	黃錫鉉
總 經 理	吳濱伶
發 行 人	何飛鵬
出　　　版	創意市集

發　　　行	城邦文化事業股份有限公司
	歡迎光臨城邦讀書花園
	網址：www.cite.com.tw

香港發行所	城邦（香港）出版集團有限公司
	香港灣仔駱克道193 號東超商業中心1樓
	電話：(852) 25086231
	傳真：(852) 25789337
	E-mail：hkcite@biznetvigator.com

馬新發行所	城邦（馬新）出版集團
	Cite (M) SdnBhd 41, JalanRadinAnum, Bandar Baru Sri Petaling,57000 Kuala Lumpur,Malaysia.
	電話：(603) 90578822
	傳真：(603) 90576622
	E-mail：cite@cite.com.my

製 版 印 刷	凱林彩印股份有限公司
	2023年（民112）05月　初版3刷
	Printed in Taiwan

定　　　價	420元

客戶服務中心
地址：10483台北市中山區民生東路二段141號B1
服務電話：（02）2500-7718、（02）2500-7719
服務時間：週一至週五 9：30 ～ 18：00
24小時傳真專線：（02）2500-1990 ～ 3
E-mail：service@readingclub.com.tw

※ 詢問書籍問題前，請註明您所購買的書名及書號，以及在哪一頁有問題，以便我們能加快處理速度為您服務。

※ 我們的回答範圍，恕僅限書籍本身問題及內容撰寫不清楚的地方，關於軟體、硬體本身的問題及衍生的操作狀況，請向原廠商洽詢處理。

※ 若書籍外觀有破損、缺頁、裝訂錯誤等不完整現象，想要換書、退書，或您有大量購書的需求服務，都請與客服中心聯繫。

※廠商合作、作者投稿、讀者意見回饋，請至：
FB粉絲團‧http://www.facebook.com/InnoFair
Email信箱：ifbook@hmg.com.tw

版權聲明　本著作未經公司同意，不得以任何方式重製、轉載、散佈、變更全部或部份內容。

國家圖書館出版品預行編目 (CIP) 資料

夢幻絕美‧韓式香氛蠟燭：蜂蠟×大豆蠟×棕櫚蠟×果凍蠟，一次學會 30 款職人經典工藝 / 金惠美著 . -- 初版 . -- 臺北市：創意市集出版：英屬蓋曼群島商家庭傳媒股份有限公司城邦分公司發行 , 民 110.06
　面；　公分

　　ISBN 978-986-5534-40-0(平裝)

　　1. 蠟燭 2. 勞作

999　　　　　　　　　　　　　　　　　110001393